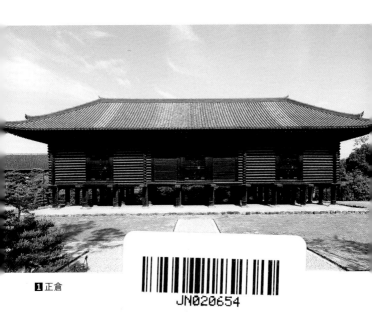

1 正倉

JN020654

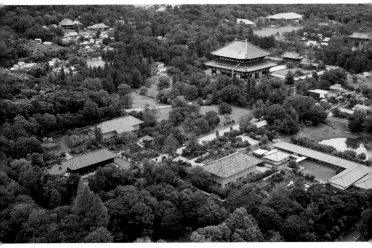

2 正倉院空撮

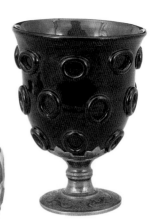

3 瑠璃坏

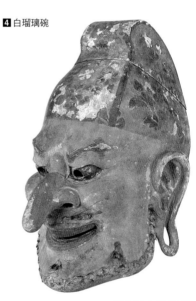

4 白瑠璃碗

5 伎楽面（酔胡王）

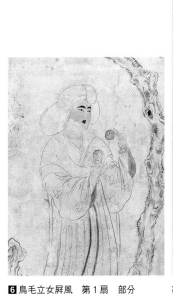

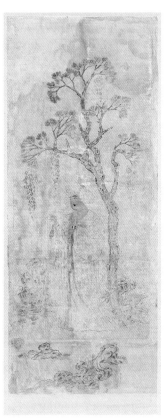

6 鳥毛立女屏風　第1扇　部分　　第3扇

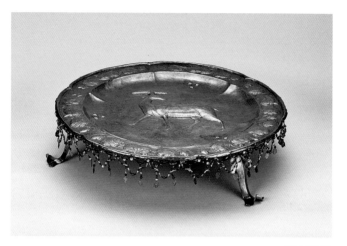

7 金銀花盤

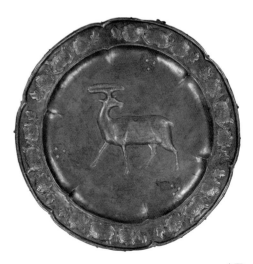

上面

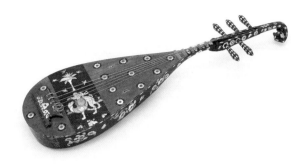

8 螺鈿紫檀五絃琵琶

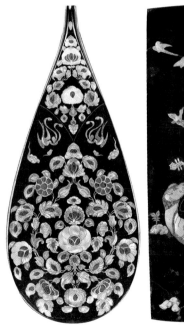

背面

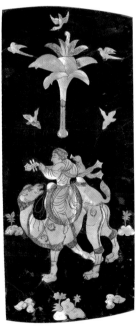

捍撥

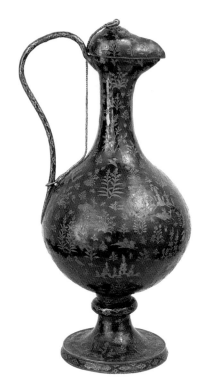

9 漆胡瓶

10 黄熟香（蘭奢待）

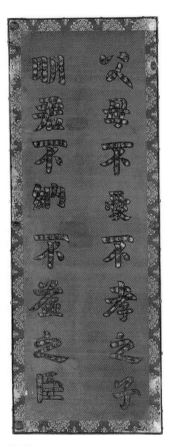

⓫鳥毛帖成文書屏風　第3扇　　第4扇

12 呉女背子

同上切り取り片。赤地唐花文錦（東京国立博物館蔵）

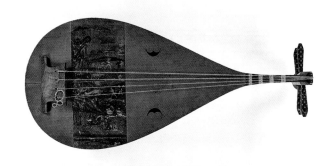

13 紫檀木画槽琵琶（騎猟捍撥絵）

捍撥絵　　　　　　赤外線画像　　　　　再現模写

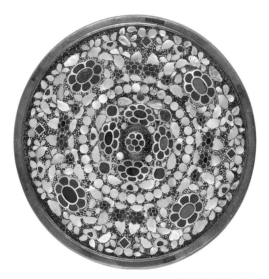

14 平螺鈿背鏡　裏面

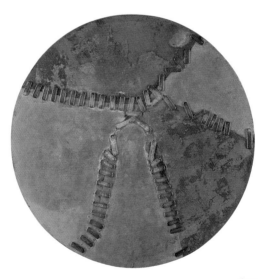

表面

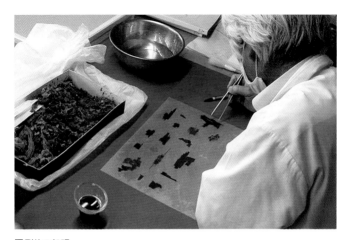

15 裂片の処理

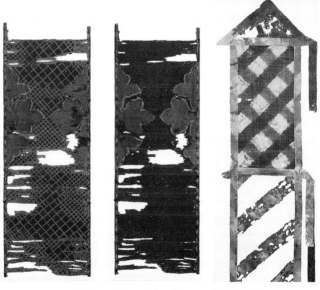

16 鎹（かすがい）状補修紙（左）を除去（右）　　**17** 纐纈布幅

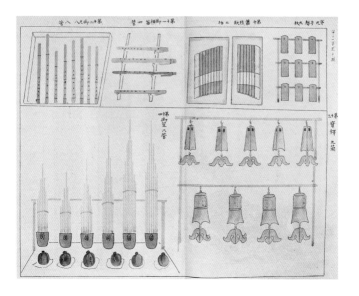

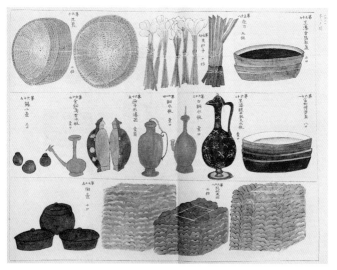

18 御物陳列図

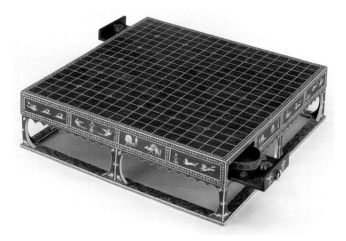

19 木画紫檀碁局

20 漆金薄絵盤（香印坐、右上）と部分（下）

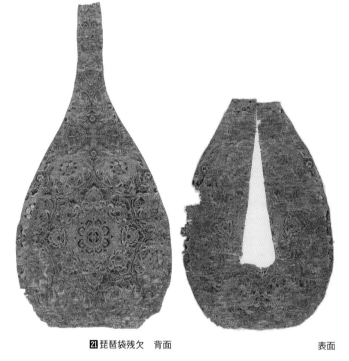

21 琵琶袋残欠　　背面　　　　　　　　　　　　　　　　　　　　　　表面

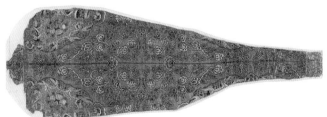

覆手・絃部分の覆い

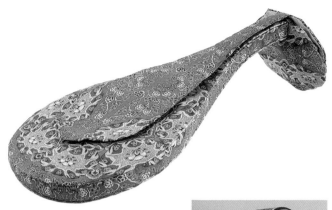

22 模造琵琶袋

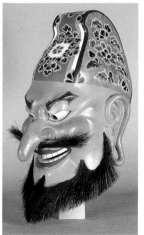

23 模造酔胡王面

24 模造甘竹簫

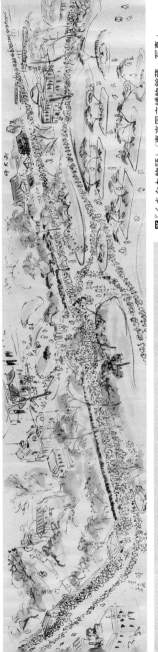

25『くらなわ物語』（東京国立博物館蔵、写真：Colbase）より、東京帝室博物館内（左）と博物館外（上）の行列

中公新書 2744

西川明彦著

正倉院のしごと

宝物を守り伝える舞台裏

中央公論新社刊

はじめに

奈良時代の都、平城京の北東、若草山のふもとに、仏教によって国家の安寧を祈願するため、東大寺が建立された。その本尊盧舎那仏が鎮座する大仏殿の背面西北側には、造寺を発願した聖武天皇のゆかりの品をはじめとする宝物を収蔵する正倉院がある。

正倉院宝物は、天平勝宝八歳（七五六年）六月二十一日、聖武天皇の七七忌、いまでいう四十九日忌に、その遺愛品が大仏に献納されたことを成立の発端とし、その後三度行われた献納に際して収められた品、および東大寺の法要や造営に関連する品々を加えた、計約九千件におよぶ文物群を指す。

さて、正倉院に関する書籍は一般的に、宝物が成立した八世紀の中頃から現代に至る歴史や、個々の宝物について詳細に解説されるが、本書では視点を変え、正倉院の "しごと" に焦点を合わせてみたい。

i

「しごと（仕事）」と聞くと、まずは職業のことが思い浮かぶが、「すること。したこと。しなくてはならないこと」と、現在・過去・未来における人の行いのこと、と記す辞書がある。

また、「物体に作用させて動かすこと」という物理の力学における解説もみられる。

これを正倉院の〝しごと〟に当てはめてみると、正倉院という場所で、人がすること・したこと・しなくてはならないこと、となる。そして、正倉院という場所が、人や正倉院宝物に作用したことも含められそうである。

本書では一般的に知られる正倉院の「正史」、つまりオモテ側についての記載にとどまらず、「外史・野史」といったウラ側についても触れている。ただし、「裏」と記すと、秘密を暴露するような内容と取られかねないので、「正倉院のバックヤードについて、一書にまとめて紹介する」と言い換えておく。

まず第一章では、正倉院にまつわるいくつかの「誤解」を取り除きつつ、正倉院の概要について説明する。アジアの東の果てにある正倉院は、国際性豊かな宝物が伝来することから「シルクロードの終着駅」と称されて久しい。だが、正倉院宝物のうち舶来品は五パーセントにも満たず、実は九割以上が国産品なのである。冒頭からこのような読者のイメージを壊すことを言って申しわけないが、正倉院がどのような意味で「国の宝」なのかを説明したい。

続く第二章以降は、「正倉院のしごと」を五つに分けて章を立て、それぞれの〝しごと〟

ごとに行われてきたこと・行っていること・行うべきことを紹介する。

第二章では正倉院の基幹業務である「保存」について述べる。文化財保存の "しごと" とはどのようなものか、読者もある程度は想像できるかもしれない。しかし、寺社や博物館、あるいは考古資料の保存と大きく異なるのは、正倉院に天皇の宸筆による勅封が施されていることである。長い歴史のなか、織田信長や第二次世界大戦後の進駐軍など、正倉の開扉を要求する権力者もたびたび現れたが、いまも宝物を守る管理制度として続いている。

引き続き第三章では、最も重要な "しごと" である「保存」のうち、具体的な取り組みである宝物の「修理」について記す。とくに文化財という観念が生まれてから積極的に実施されるようになった "しごと" といえる。正倉院宝物は千二百歳を上まわる「超後期高齢者」に喩えられ、経年による劣化のため、少しの移動すらままならないものが少なくない。われわれ正倉院事務所の職員は、もの言わぬ宝物を身近で見守りながら修理や保存処置をすることによって状態の維持をはかっている。しかし修理のやり方次第では劣化が進行したり、オリジナルの価値が失われたりすることもある。修理は両刃の剣であるため、最小限の処置にとどめておく必要があることなど、修理に取り組むにあたってのさまざまな問題点と工夫を記す。

次に第四章では、いずれの "しごと" についても資するべくして行われる「調査」へと続

iii

く。近年、宝物の科学的な分析に用いることができる機器類の発達がめざましく、新たな知見が得られるようになった。しかし、一方では知れば知るほどわからないことが増える、という実感が増している。調査にあたって、どのような点に注意を払いながら情報を得て、それをどう活用するのかといった「調査」の最前線を紹介したい。

第五章「模造」では、近代以降に作られてきた複製品が果たす役割について言及する。「複製品」には「レプリカ」や「コピー」、さらに言えば「にせもの」や「まがいもの」といった悪いイメージを持つ読者もいるかもしれない。だが、代替品として用いるだけでなく、模造の製作過程がわかることによって、宝物そのものを深く知ることが可能となる。章タイトルに掲げた「宝物をつくる」という表現は、宝物に等しい、もう一つの「ほんもの」を作るという意気込みを込めた。

最後の第六章「公開」では、いま官民一体となって進められている文化財の利活用に関して、正倉院宝物に求められることについて述べる。

なお、「正倉院のしごと」に紙数の多くを割く都合上、正倉院宝物そのものに関する記述を最低限にとどめていることを、あらかじめご了解いただきたい。また、筆者が美術工芸を専門としているため、正倉院宝物のうち、正倉院文書をはじめ書蹟類をあまり紹介できなかったことについてもご容赦願いたい。

iv

唐突な喩えをして恐縮であるが、音楽の録音媒体にはスタジオ盤とライブ盤とがある。前者は最高の音質で収録され、安心して聴くことができるが、後者は歌詞が飛ぶなど、オリジナルの楽曲と若干異なっていたり、音響にムラがあったりする。

このような大雑把な分類や評価をすると、関係筋からご叱責_{しっせき}を受けそうであるが、本書はまさに後者にあたる。演者としては現場のダイナミズムを感じていただければと願う一方、是非ともきちんと「スタジオ収録」したもので補足していただくことをお勧めする。

目次

写真／口絵・本文とも記載のない
ものは宮内庁正倉院事務所提供
DTP／市川真樹子

正倉院のしごと

宝物を守り伝える舞台裏

第一章　正倉院とは

八世紀のはじめ、わが国は古代中国から法律、制度、技術、文化などを積極的に取り入れることによって、国家のかたちを整えた。国と皇室の起源についても、この頃に撰述された『古事記』や『日本書紀』にまとめられており、現代に繋がる日本という国の枠組みが形成された時代といえる。

しかし、一方では疫病の流行や飢饉、反乱の勃発など、国情は必ずしも穏やかではなく、天皇を中心とした治世は盤石ではなかった。

そのため、聖武天皇は仏教により国を守護するという鎮護国家思想に基づき、全国に国分寺の建立を命じた。そして、それらを統括する総国分寺として東大寺という最高位の官立寺

3

図1　赤漆文欟木御厨子（せきしつぶんかんぼくのおんずし）。天武天皇から孝謙天皇までの天武系皇統によって伝領されたモニュメンタルな価値を有す

院を創建し、盧舎那仏（大仏）を造立した。

当時の仏教施策については、国家仏教として朝廷が掌握することで権威の維持を図ったとする説があるが、聖武天皇と光明皇后の信仰の深さを抜きには語れない。

天平勝宝八歳（七五六）五月二日〔天平勝宝七年一月四日に「年」が「歳」に改められ、天平勝宝九歳八月十八日まで用いられた〕に聖武天皇が逝去した。光明皇后はその

冥福を祈るため、その年の六月二十一日の七七忌にあたって、天皇の遺愛品を東大寺大仏に献納した。正倉院宝物はその遺愛品を中心に、東大寺の正倉院に収蔵されて伝わった約九千件におよぶ文物群を指す。正倉院宝物は高い芸術性や国際性を示すが、そのような文化的な価値のみにとどまらず、古代の天皇および国家の歴史を具体的に裏付けることができる貴重

4

な史料としての価値を有する（図1）。

一　正倉院の正倉

正倉とは何か

奈良を訪れたことがなくても、多くの日本人は教科書やテレビで「正倉院」という名を耳にし、校倉造りの建造物を写真や映像で一度は目にしたことがあるだろう（口絵1）。そして、ほとんどの方はその建物のことを「正倉院」だと思っているが、正しくは「正倉」という。本来、正倉とは役所や寺院の重要な物を収める倉のことを指し、正倉院とはそれらの倉庫が集まった区域を意味する。奈良時代、正倉は都があった奈良だけでなく、日本各地に存在していた。

東大寺の正倉院は大仏殿の西北側、大仏様の後ろ側に位置し、かつてはこの場所にいくつかの倉が建ち並んでいた（口絵2）。それらの倉はほとんどが平安時代頃に焼失、もしくは倒壊し、最も主要な正倉一棟のみが残り、いつしか固有名詞として用いられるようになった。

正倉は総檜造り、寄棟本瓦葺き、三笠山の安山岩を自然石のまま礎石に用い、その上に

造りとなっている。

校木は三角形の各頂点を落としてあるので、正確には不整六角形となっている（図2）。

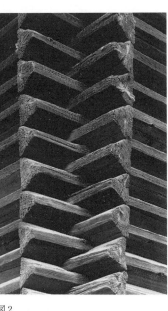

図2

間口約三三メートル、奥行き約九・三メートル、総高約一三メートル、床下約二・七メートルと、どの数値もほぼ三で割り切れる値となっている。それには理由があり、正倉が建てられた奈良時代は中国・唐の度（とう）量（りょう）衡（こう）が採用され、その唐尺の一尺が二九・七センチメートルで、それが基準となっているためである。三角形の校木の断面についても一辺の長さは約

直径約六〇センチメートルの丸い束柱（つかばしら）を四〇本立てて本屋を支える、高床式の建造物。内部は三室に仕切られ、それぞれ、北倉、中倉、南倉と呼び、各倉の東面中央に扉口を設ける。各室の内部は二層になっており、さらに屋根裏がある。北倉と南倉は、断面が三角形の校木を井桁（いげた）に組み上げた校倉（あぜくら）造りで、中倉は厚板をはめた板倉（いたくら）

6

三〇センチメートルと、およそ一尺となっている。その木口寸法を得るべく檜を製材した場合、自ずと校木の長さは限られ、必然的に建物の大きさは決まってくる。

当時、木材の製材は非常に労力を要するもので、そもそも木材を横方向に挽き伐るための鋸（のこ）はあったが、縦に挽くための大鋸（おが）の存在は確かめられていない。どのように製材したかというと、楔（くさび）を少しずつ縦方向に打ち進める「箭割り」（やわり）という方法で割っていくのである。箭割りは木目が真っ直ぐに成長する杉や檜などの針葉樹に適した製材法で、とくに檜は建築に適した強度を備え、正倉の用材として、必然であったといえる。

いつ建てられたのか

正倉の正確な創建年代は不明ながら、文献から天平宝字三年（七五九）三月よりも前に完成していたことは確かで、天平勝宝五年（七五三）後半とする説がある。実際に正倉の各部材について年輪年代調査を行った結果、伐採された時期が七四一年よりも数年あとであることまで判明しており、文献から推定される創建の時期に合致する。

正倉の創建当初の姿については、現状の一棟三倉であったとする以外に、中倉のみが板倉造りになっていることから、おおむね次の二つの説が唱えられてきた。一つは校倉造りの北倉と南倉が独立した二棟で、後から中間部分を増設したとする説。もう一つは一棟二室、つ

7

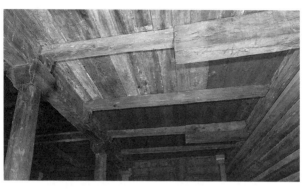

図3　中倉内部。梁の風蝕

まり一つ屋根の両端に校倉をもうけ、中間が吹き抜けとなっていたが後から中間を板で塞いだとする説である。

　二棟説については、建立後間もない天平宝字五年（七六一）に史料（北倉一七〇出入帳）に薬物を取り出して「中間」に移納したことがみえること、北倉および南倉から中倉内部に張り出した梁には、屋根を受けるために必要な舟肘木を付けた痕跡がないことなどから、創建直後に二棟を繋ぐという説は無理があると考えられた。

　ただし、中倉内部の梁は屋内にあるにもかかわらず風蝕があるなど、二棟説の可能性を残していた（図3）。ところが近年、構造材や瓦などにも転用材を含むことが確認され、屋内の風蝕は中古材の再利用によるものと指摘され、その根拠を失いつつあった。かたや一棟二室については、建築的な観点以外に前

8

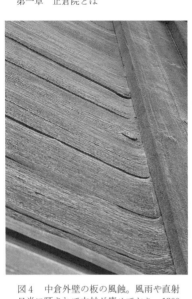

図4　中倉外壁の板の風蝕。風雨や直射日光に晒されて木材が痩せており、1300年近くの時間の経過を物語る。100年で約3mm痩せるとされ、陽光の当たる部分は6cm近く窪んでいるが、軒に近い部分はほとんど痩せていない

記史料の「中間」のほかにも同様の建物について「中空間」と記す史料もあった。ただし、その記載では中倉部分が壁で囲まれていたか、吹き抜けだったかを知る決め手にはならない。

文治四年（一一八八）には修理の際に北倉と中倉に収められていたものを南倉に移し置いたという記録がみえるほか、正倉のことを「三倉」と記すなど、遅くとも鎌倉時代には現在と同じ三室となったと考えられてきた。

しかし、近年の年輪年代調査において、中倉の壁板および二階床板が創建時の木材であることが確認されて一棟二室の可能性は否定され、創建当初より現在の姿であったとする説が最も有力となった（図4）。

天災や人災による被害と修理

正倉は創建以来、何度も危機に見舞われており、経

図5 北倉内壁の焦げ痕

年による朽損、台風や大雨といった天災による修理の記録もみえるが、特筆すべきは建長六年（一二五四）の落雷で、いまも北倉内壁にその際の焦げ痕が残る（図5）。東大寺の衆徒の消火活動により、幸い大事には至らなかったが、北倉と中倉の扉や束柱六本を取り替えたことが史料にみえ、収蔵されていた宝物もこの際にいくつか破損したものと思われる。

このような天災のほか、戦乱によって大仏殿が炎上したこともあったが、幸運にも正倉に兵火が及ぶことはなかった。治承四年（一一八〇）の平重衡による南都焼き打ちや永禄十年（一五六七）の三好・松永の合戦によって大仏殿は焼け落ち、現在の大仏は三代目となる。

盗難による正倉の破壊は平安時代の長暦三年（一〇三九）を記録上の初出とし、鎌倉時代や江戸時代にも何度かある。寛喜二年（一二三〇）には賊が正倉の床板を焼き切って侵入した記録が残るが、年輪年代調査で床材に一二〇〇年代に伐採された木が補われていることが確認され、史実が裏付けられた。

図6

江戸時代には幕府が積極的に正倉院に関与するようになり、徳川家康は幕府を開く直前の慶長七年（一六〇二）にはすでに、正倉院の修理を命じている。その際には、宝物を収納するための櫃三二合を寄進している。幕府はこれより後も正倉および宝物の保存に対して援助しつづけ、寛文、元禄、天保年間に修理を実施している。現在の正倉は床下の束柱に鉄の帯を巻いたり、本屋を支える台輪の

先端に銅板を被せたりしているが、これらはいずれも元禄六年（一六九三）の修理の際に施されたものである（図6）。

近代に入ってからも部分的な修理はたびたび行われたが、大正二年（一九一三）には建物全体を解体する大規模な修理が実施されている。その際には軒の垂下を防ぐため屋根内部の小屋組みを西洋式のトラス構造に改変するほか、各所に補強を加えている。また、腐朽していた部位を交換し、束柱は接地面が腐食していたので若干削り、そこに湿気を防ぐための鉛板を取り付けている。なお、この工事は着工から単年度で竣工するという驚異的な速さで行われた。

そして、大正時代の大修理から約百年後、平成二十三〜二十六年（二〇一一〜一四）には屋根の葺替修理が実施された。なお、この工事の際、使用に耐えうる瓦を選別した結果、大正時代に補った瓦の大半が不用となったが、江戸・鎌倉・平安の各時代に加えて、天平の甍の一部がいまだに現役で使用できるとして再び葺かれたことには驚かされた。

二 正倉院宝物とは

正倉に収蔵されて伝わった正倉院宝物は、木漆工品、金工品、染織品、典籍・文書、薬物など多種多様で、そのほとんどが奈良時代のものである。

前述のとおり、光明皇后が聖武天皇の死を悼み、その七七忌にあたる天平勝宝八歳（七五六）六月二十一日に天皇の遺愛品など約六百数十点、および薬物六〇種を東大寺大仏に献納したのが正倉院宝物成立の端緒となる。その際の献納品には、それぞれ「国家珍宝帳」と「種々薬帳」と呼ばれる二巻の目録が添えられた（図7）。

その後、補足および追加の献納が三度行われ、そのたびごとに目録が添えられた。同年の七月二十六日には書屛風や花氈など約八十点、天平宝字二年（七五八）六月一日には王羲之・献之の真跡書一巻、そして、同年十月一日には光明皇后の父・藤原不比等の真跡書屛風二帖が献納された。都合五巻を数える目録を総じて『東大寺献物帳』といい、それぞれ外題などから通称名が付されて

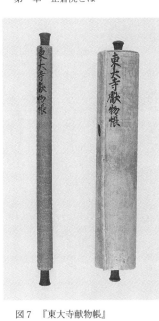

図7　『東大寺献物帳』

図8　「国家珍宝帳」

いる。

『東大寺献物帳』はすべて現存しており、献納された品物の名称や寸法や重さ、材質や技法のほか、由緒などが記されているため、記載品と現存品とを照合することが可能となる（図8）。

そして、正倉に収蔵されて現在に伝わったもののうち、献納品に比定できるものが正倉院宝物の中核をなし、「帳内宝物」と称される。

「帳内宝物」に加えて、それらとの対比で「帳外宝物」と呼び、区別する一群

14

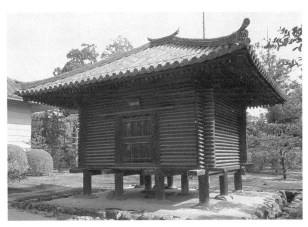

図9　聖語蔵

がある。東大寺の仏具類や天平勝宝四年（七五二）四月九日に執り行われた大仏開眼会（かいげんえ）などの諸行事に関係する用具類、それに造東大寺司（造営担当官庁）の用度品などで、同じく正倉に収められていた。数量的にはこれら「帳外宝物」が大多数を占めるが、これらについても、そのもの自体に墨書銘が記されるなど、由緒や来歴が確認できるものも多く、大部分が八世紀の文物であることが明らかである。

世界中に正倉院宝物よりも古い時代の文化財は数多（あまた）あるが、その多くは土中より出土したものである。正倉院宝物のように正倉という地上の建物のなかで、人の手によって保管されて守られてきた伝世品は稀有（けう）である。そのため、宝物の保存状態はおおむね良好で、往時のままの姿をとどめたものも多い。

また、正倉院宝物は用途や技法などが多種多様で、材料やデザインについては西アジアや中央アジアに由来するものが数多く認められる。いずれも広大な交易圏を有した中国・唐を経由してわが国にもたらされたもので、国際的な文化交流の姿がうかがえる。そして、異国の風俗など無形文化についても、その伝播の姿を具体的に示す証として、正倉院宝物は欠くことのできないものといえる。

なお、正倉院事務所では正倉院宝物以外にも「聖語蔵経巻」と呼ばれる古文化財を保管している。聖語蔵経巻は、東大寺尊勝院の経蔵「聖語蔵」に伝来した経典類で、明治二十七年（一八九四）に皇室へ献納され、収蔵していた蔵も正倉院構内に移築された（図9）。中国の隋・唐経やわが国の天平十二年御願経など、計四九六〇巻が残されている。

三 「シルクロードの終着駅」なのか

「終着駅」という印象

アジアの東の果てにある正倉院が「シルクロードの終着駅」と称されて久しい。前記のように正倉院宝物を形作っている材料やデザインには、はるか地中海や西アジアからもたらさ

図10　日本製の錦に、後ろ向きに矢を放つペルシアの射法「パルティアンショット」が織り表されている

れたものがみえ、製作地を含め、その国際性の豊かさから、正倉院宝物の一面をうまく捉えた名言である（図10・11）。

なかでも正倉院宝物の意匠、すなわち「もの」の形やそこに表された文様などのデザインについて、その起源を求めると、ササン朝ペルシア（二二六～六五一）に辿り着くものが多い。ササン朝ペルシア文化はメソポタミアの王朝文化、アッシリア帝国、アケメネス王朝時代を経て形成された独自の伝統文化が基盤となっている。さらに西のギリシアやローマ、北のスキタイ文化の影響を受けており、ササン朝ペルシアの文化自体が国際性を備えているといえる。正倉院宝物の意匠はそこにインドや東南アジアなどの文化的要素も加味され、中国の伝統文化と融合して形成されたもので、世界性を多分に宿している。

ところで、当初、正倉院は「シルクロ

ードの終着駅」とは言われていなかった。

駅で、正倉院はその車庫であると喩えた。[*2] その後、同氏によって国際列車の路線が「延伸」

されて奈良の都が終着駅となり、いつの頃からか、教科書などにも正倉院が「終着駅」と記

されるようになった。また、一九八〇年代に長期間にわたって放映されたNHKの「シルク

ロード」というシリーズ番組などの影響もあり、シルクロード・ブームとでもいうべき時期

を経て、正倉院が「終着駅」というイメージが定着した。それに伴って、正倉院宝物の多く

が唐やペルシアで作られて、シルクロードを伝わって日本にもたらされたものというイメー

ジも醸成されていく。

しかし、このような印象が生まれた原因を出版物やテレビ番組だけに押し付けることはで

きない。

昭和二十一年（一九四六）に始まり毎年開催される正倉院展に展示する宝物は、そ

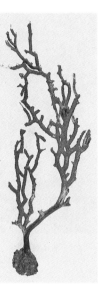

図11 珊瑚原木。正倉院宝物のうち最西端産はベニサンゴとされる。漁法の未熟な奈良時代において、水深の浅い水域に生息する地中海産のベニサンゴのみが採取可能と考えられる

美術史家の林良一氏は唐の都・長安が東の終着

の状態の良し悪しを確認したうえで、正倉院事務所の専門職員が選んでいる。その際に展示効果、つまり展覧会の主催者や観覧者への配慮がないかというと嘘になる。装飾性の高い人気のある優品の展示が期待され、どうしてもそれを念頭に選ぶ傾向は否定できない。優品や名品となると、必然的に献物帳所載の「帳内宝物」はじめ舶載品が多くなる。少し言い訳がましくなるが、明治時代以降に行われてきた宝物の修理についても、美術工芸や文化史などさまざまな観点から、優品・名品が優先して行われた。そのため、それらの状態が良好であることから、選ばれやすいという事情も働く。

いずれにしても、献物帳記載品の多くがエキゾチックな印象が強く残る舶来の名品で、それらが展覧会に出品されたり、出版物でも目に触れたりする機会が多いため、大部分の宝物が海外から「シルクロードの終着駅」である正倉院にもたらされたものである、というイメージが増幅されることととなった。

九割以上は国産品

実際に西アジアで作られて、製品の形で正倉院に伝わった宝物の数は、瑠璃坏（るりのつき）や白瑠璃碗（はくるりのわん）に代表されるようなガラス製の器類を除いて、それほど多くはなく、十指にも満たない。また、確実に唐製あるいは新羅（しらぎ）をはじめとする朝鮮半島製の宝物の数についても、

（口絵3・4）

19

実はそれぞれ二百件ほどしかなく、印象ほど多いわけではない。

たとえば、正倉院には胡人（ペルシア人）の相貌を極端に鼻を高くするなど、誇張した表現の伎楽面が数多く伝わる。いずれも墨書や文献等から日本製であることが確認できるもので、ペルシアで生まれたものではない。このような「ペルシア風のもの」と「ペルシア起源のもの」とは区別する必要がある（口絵5）。

かつて正倉院宝物九千件のうち「舶載品は全体の五％未満」と正倉院事務所の当時の保存課長が著書に記したときや、私がテレビ番組で「正倉院宝物は九割以上が国産品」と述べた際にも驚きの声が多く聞かれた。

実はこの数字は、当時の所長や保存課長と私の雑談から出てきた数である。以前から、さまざまな場面において、正倉院宝物の製作地がどこなのかという質問を受ける機会が多く、その返答の仕方について、私見を披露しあったことがある。正倉院宝物の写真を一点一点見ながら、その製作地について議論したのだが、その結果は三者ともほぼ同意見であった。もちろん白黒つけがたいものも同じで、その際に導き出されたのが先の数字である。そのようなグレーな部分を残しつつも、全体のうち舶載品が占める割合が大きく変わることはない。

ただし、宝物の数え方はさまざまで、西アジア産の薬物である無食子は約五百六十個伝わっているが、それらは一括で一件とカウントしており、工芸材料や製品の一部に使われた

図12　鳥毛立女屏風。剝落部分

西アジア製ガラスビーズなどについては計上していない。また、朝鮮半島製の佐波理加盤は一〇枚一組で一件と数えるなど、無食子と同様に一件で数十点、数百点という工芸品もあり、それらを一つ一つ数えると宝物の数は数十万点以上にも及ぶ。したがって、先に述べた割合はあくまでも、整理・登録されている台帳目録上の約九千件を母数としてみた場合において、舶載品が占める割合である、ということを申し添えておく。

どこで作られたものか

正倉院宝物の製作地については、一般的に製作の優秀なものは唐製、それに比べてやや劣るものを国産品とみなす傾向があるが、技量の優劣のみで製作地を判定することとは早計といえる。たとえば、鳥毛立女屏風は唐製とされていたが、装飾に用いられた鳥毛が日本産ヤマドリであることや、「天平勝宝四年」というわが国の年記を記した使用済みの反故文書を料紙としていることから、本邦製で

21

図13　鳥毛立女屏風の料紙とした反故文書

あることが判明している（口絵6、図12・13）。

また、古代の工芸品は往々にして用いられている材料のみから製作地を判断されることがある。しかし、唐の広大な交易圏内においては、品物だけでなく、さまざまな材料が流通していたため、素材の産出地が製作された地域に直結しない場合がある。

加えて、正倉院宝物と類似の遺物が海外に存在すると、それをもって宝物の故郷と考える傾向がある。しかし、正倉院宝物の成立した八世紀中頃、東アジア全域では意匠についても

広く流通しており、日本だけでなく朝鮮半島も唐の影響を少なからず受けており、製作地の判定は容易ではない。

さらに、日本で作られたものでも、製作した技術者が唐や朝鮮半島からの渡来人である場合もあり、その技術者が一世なのか二世なのかによっても事情が変わってくる。

したがって、正倉院宝物の製作地については、そのものに記された銘記や材料的な特徴か

図14　金銀花盤の裏面。製作時に刻まれた「字字号二尺盤一面、重一百五両四銭半」（部分）と「東大寺花盤　重大六斤八両」の追銘。中国の工房名もしくは番号を示す「字字号」により彼の地での製作と考えられる

ら明らかなもの以外は、判定はきわめて困難である（口絵7・図14）。美術史や考古学的な手法に、宝物の構造や技法、それに材料科学や文献史学の知見など、多方面から検討を加え、総合的に判断する必要がある。

正倉院宝物が多くの人を惹きつけるのは、意匠や装飾の豪華さや芸術性の高さ、豊かな国際性がもたらすエキゾチックな雰囲気によるところが大きい。ただし、螺鈿紫檀五絃琵琶や漆胡瓶といった正倉院宝物を代表する舶載品を見ると、表面を飾る螺鈿や平脱の意匠は、「空間恐怖症」であるかのごとく文様で埋め尽くされ、現代の日本人の好みとはかけ離れているともいえる（口絵8・9）。また、日本製の宝物についても、海外からもたらされた優品を模倣したものが多く、決して日本らしい美意識を持ち合わせているとはいえない。しかし、なかには外来文化をそのまま受け入れるのではなく、和様の萌芽がうかがえ、後世の工芸の先蹤をなすようなものもある。その意味からすると正倉院は「国際列車の終着駅」である

四　タイムカプセルなのか

とともに、「国内線の始発駅」であったといえる。

図15 『延暦十二年曝涼使解（ばくりょうしげ）』

正倉院宝物が正倉に収納されてから今日まで、当初の姿のままで伝わったと考えられたことから、正倉院は「タイムカプセル」に喩えられることがある。しかし、正倉院宝物は成立した奈良時代当初から、後述する曝涼や点検を通して、人の手によって守り伝えられた。タイムカプセルとは、何かを容器や建物などに収めて、何年か経過するまで開けずに保管するもので、それからすると、この喩えは適当ではない。

平安時代には正倉院に関わる数十年間の記録が見当たらず、存在を忘れられたかのような時期があったかもしれない。しかし、曝涼・点検の際に作成された曝涼帳という目録のほか、出納関係の文書（図15）、あるいは宝物そのものに残された点検に関わる銘記などから、これまでに宝物の出入りが何度もあったことが確認できる。

25

図16 「種々薬帳」巻末

また、東大寺に薬物を献納した際の目録「種々薬帳」の願文には、もし病でこの薬を用いる必要があれば使用を認めると記されており、当初より使用することが前提であったことがわかる（図16）。実際に記載の薬類が必要に応じて取り出され、光明皇后がつくらせた施薬院を通じて民衆救済に用いるほか、皇族や東大寺の僧侶の病気治療などにもあてられた。

そのほかの帳内宝物については、基本的には永世保存をめざしたが、必ずしもそうはならなかった。

たとえば、献納から八年ほど経った天平宝字八年（七六四）九月に勃発した藤原

図17　箭付属木牌（表・裏）。「天平宝字八年九月十四日」の恵美押勝の乱に際して「木工」の「衣縫大市」という人物に与えられた箭の付札。これについては返却された

仲麻呂の反乱（恵美押勝の乱）に際して、献納されていた四百点あまりの武器や武具が出蔵されている。それらの武器類は内裏の警備のためなどに使われたが、乱の平定後も宝庫にはほとんど戻されなかった（図17）。

また、平安時代になり、嵯峨天皇の弘仁年間（八一〇〜八二四）には、屛風や書巻、楽器などの宝物が頻繁に取り出された。そのなかには返納されたものもあるが、戻されることなく、代替品が納められたり、金銭が支払われたりすることがあり、その後も何度か宝物が取り出されたことが確認できる。

そのほか、天暦四年（九五〇）には東大寺境内の諸堂の仏具類を収めていた羂索院双倉が朽損したため、その納物が正倉院南倉に移納されたと『東大寺要録』に記載されている。

このように、平安時代以降に正倉院に収められたものも数多く含まれていると

いう事実を考えると、いわ

ゆるタイムカプセルの意味するところとはほど遠いことがわかる。

五　正倉院宝物は国の宝

正倉院宝物がわが国の重要な宝であることを否定する人はいないだろう。だが、その正倉院宝物が国宝に指定されていないと説明すると、大方は驚き、なかにはこのままでは宝物の保全が危ぶまれると、心配する方もいる。

ところで、国宝とはどのような目的で選ばれるのか。まず、文部科学省によって有形文化財のうち重要なものが重要文化財（重文）に選ばれ、そのうち、さらに文化史的、学術的に価値が高く、歴史的に意義の深いものが国宝に指定される。つまり、国宝・重文の指定には文化財の価値をランク付けするような側面がある。そのため、一般の方は重要な文化財である正倉院宝物がランキング外であることについて意外に思うのであろう。それに加えて、正倉院宝物が文化庁ではなく宮内庁の管轄にあり、文化財保護法の対象となっていないことに危うさを感じる人がいる。

しかし、ランク付けはあくまでも副産物である。それにもかかわらず、文化財の指定につ

いて、「同一基準で評価することが国民にとって理解しやすい」と、文化財をランク付けすることが目的であるかのように唱えられることがある。そこで、ここでは文化財保護法の主旨について説明しておきたい。

同法は昭和二十四年（一九四九）の法隆寺金堂壁画の焼損をきっかけとして、その翌年、文化財の保存と活用を図る目的で制定された。指定品に関しては、所蔵者に保存・活用に努める義務が生じ、国は、重要な文化財を指定・選定・登録し、保存状況に鑑みて修理を指示し、権利の移転・現状変更や輸送に制限を加える。また、修理・公開への補助、税制優遇措置などを行う。そして、所蔵者は管理義務を負い、さまざまな変更に関する届出、管理・修理・公開、国への売り渡しの申し出等を行うことが義務づけられ、違反に対しては罰則規定がある。貴重な文化財の適切な保護・運用等が望めない状況においては、現状変更、秘匿（ひとく）、譲渡、散逸などの危険があるため、文化財保護法によって管理・保護する必要から制定された。

このような立法の主旨からすれば、正倉院宝物は国家機関である宮内庁によって適切に保存・管理・運用がなされており、現状が不都合であるという主張は成り立たない。さらに、正倉院は皇宮警察という国の機関が警備にあたっている。拳銃（けんじゅう）を携え、消防も担う護衛官が常駐し、国宝に対する警備を超えた態勢で守られている。われわれ現場で保存に携わる職

員も非常事態に備えて交替で宿直を行っており、他に例を見ない管理体制で宝物を後世に伝えるべく取り組んでいる。したがって、正倉院宝物が国宝指定によって文化財保護法の対象となる必要はなく、ましてや「ランクイン」よるために指定を受けるというのでは本末転倒といわざるをえない。

正倉院宝物が国宝に指定されていないことから、「超国宝」という肩書きを冠して紹介されることがあるが、「正倉院宝物」という肩書きに、さらに何かを上乗せする必要はまったくない。

なお、正倉院宝物は国宝に指定されていないが、校倉造りの正倉は平成九年（一九九七）に、国宝（正倉周辺地域は史跡）に指定されている。宮内庁が管理している皇室用財産のうち、正倉一棟が唯一、国宝に指定されているのには理由がある。

それは、文化庁と奈良県が、東大寺とその旧境内地に位置する正倉院を一体のものとして、ユネスコの世界遺産登録をめざしたことによる。宮内庁としては正倉院と東大寺との深い結びつきを考え、世界遺産推薦を受諾することとした。しかし、当時は所在国の国内法によって保護や管理の枠組みが策定されていることが、世界遺産推薦の必要条件となっていた。そのため、文化財指定されていなかった正倉院が除外されそうになったことから、特例的に国宝の指定を受け入れた。そして、国宝指定の翌年には「古都・奈良の文化財」の一部として

世界遺産に登録されたわけである。このような経緯によって正倉は国宝となったが、現在は世界遺産の推薦に国宝指定が必須条件ではなくなっている。

正倉院宝物はそれが生まれた場所、すなわち東大寺の寺域において、成立当初から勅封という伝統的な管理によって今日まで伝えられた（第二章第三節参照）。正倉院宝物の価値は、管理されてきた場所、管理主体との三位一体であり続けることにあり、そのことこそがいわば「重要無形文化財」に相当するといえる。

<hr>

コラム　国宝指定は何のため

半世紀ほど前になるが、カメラのテレビコマーシャルで、渋い面持ちをした僧侶が「うちの仏はんもホンマやったら国宝なんやけどな」などと話していたことを思い出す。

僧侶はその仏像が国宝に値する美術的な価値を持つのに、指定を受けていないと嘆いていたと思われる。

その評価を得たらどのようになるのか？　国から保存の補助金を受けられる、参拝客が増えて寺が潤う、ひいては仏像が大切に保管でき、より信仰が広まる、といったところであろう。

それでは、正倉院宝物が国宝になればどのようなメリットがあるのか。信仰とは異なるが、人が宝物を大切に思う気持ちが増し、保存のための予算が増額されるのであろうか。おそらく、正倉院宝物が国宝であろうが、なかろうが、多くの国民が正倉院宝物に寄せる気持ちはいまと変わらないだろう。

予算の増額や職員の増員はありがたく、心が傾かなくもないが、そのようなうまい話はない。潤沢な予算によって、さらに手厚く保護されるよりも、逆に注ぎ込んだ分の見返りが求められ、保存より利活用側に大きくベクトルが傾く公算が大きく、正倉院宝物にとって有益とは思えない。

六　宝物と御物

いつから御物に

正倉院宝物のことを、ある年齢以上の方は「正倉院御物（ぎょぶつ）」と呼ぶことがある。前節で、正倉院宝物が国宝ではないことについて述べたが、さらに御物でもなかったというと、腰を抜

かす読者もいるかもしれない。

正倉院は明治八年（一八七五）に国が直接管理することになるが、明治十四年（一八八一）の農商務省設置以降、正倉は宮内省、宝物は農商務省、文献類は内務省にそれぞれ管理が分かれていた。しかし、勅封管理のもとで開扉の権限や宝物の種類によって所轄官庁が分かれているという不便さを解消するために、明治十七年（一八八四）に宮内省の専管となる。

これを機に「宝物」が「御物」になったと考える向きもあるが、それ以前の明治期の公文書に「正倉院御物」とあり、「御物」という呼称は宮内省専管となったタイミングとは連動していないことがわかる。おそらく勅封管理に伴う既成事実として、はやくから慣例的に用いられていたと考えられる。

明治二十三年（一八九〇）に不動産である正倉については皇室が所有する財産である「御料」（世伝御料・普通御料・御物）のうちの「世伝御料」となった。しかし、そのときも正倉内に収蔵されていた正倉院宝物については「御物」にはなっておらず、その後も法制上は正式に登載されることはなかった。

明治四十三年（一九一〇）に公布された皇室財産令によると、「御料」は帝室経済会議を経て正式に編入あるいは解除を定めるとあり、そのためには品目、種類、箇数、製作者、年代および由緒などを記した台帳目録が必要となる。

正倉院宝物に関する目録自体は、はやくも明治十五年（一八八二）に正倉内での収蔵展示に際して『正倉院御物目録』一〜十七が作成されている。また、それとは別に明治四十一年（一九〇八）、宝物の管理が宮内省宝器主管から帝室博物館総長へ引き継がれた際にも、同名の別の目録『正倉院御物目録』が作成された。しかし、未整理のままの宝物が数多く残っていたため、それらの目録は修正や校訂を要する仮番号が付された便宜上のものでしかなかった。そこで、明治時代の終わり頃から正倉院宝庫納在品を「御料」に編入するための台帳目録を作成することになる。

台帳目録の作成

大正十三年（一九二四）の御開封を機に、毎年の開封時に宝物の調査を行って、写真を付した台帳目録の作成準備が始まる。おそらく、これには前年の関東大震災によって危機意識が高まったことも少なからず関係しているものと思われる。

ただし、昭和初期においても、正倉院旧蔵とされる喪乱帖（唐から伝えられた王羲之の書の写し。『東大寺献物帳』所載の「王羲之書法二十巻」の一部と考えられる。宮内庁所蔵）や水龍剣（正倉院から明治天皇の元に取り寄せられた直刀。明治六年に水龍文の拵が作られ命名された。東京国立博物館所蔵）の処置、徳川家康が慶長七年（一六〇二）に施入した辛櫃（唐櫃）と呼

ばれる宝物の収納容器や明治時代以降の収蔵品や模造品などの扱いについて検討している。

おそらく、実質的には御物として勅封管理がなされていたため、目録の作成を急いでいなかったものと思われる。やがて太平洋戦争が激しさを増すなか、ようやく整理済みの宝物については調査を終え、台帳の稿本（下書き原稿）を作成しはじめていた。しかし、写真撮影が間に合わず、未整理の宝物も存在していたため、台帳目録は完成をみないまま終戦を迎えることとなる。

皇室の財産には、三種の神器や正倉院宝物のように古代から伝わったもの、あるいは近世以降に皇室に献納されて組み入れられた御料もある。そのため、当然のことながら、近代の法制が整う前から存在していたものが多い。実際、古い寺や神社、あるいは旧家においては、伝来した不動産などの登記ができていないことがよくあり、正倉院でも近年まで境界明示の不備な場所があった。つまり、正倉院宝物の場合も、近代の法制に則って、御物として登載するための手続きを始めていたが、国自体がひっくり返り、法律や制度が変わってしまったというわけである。

戦後の占領下、皇室財産の解体・開放が進められるなか、当時の宮内府が連合国軍最高司令官総司令部（GHQ）に対して、正倉院に関して注目すべき説明をしている。それは、東山御文庫と正倉院は歴史的に皇室と結びついた重要な品を収め、天皇の宸筆による勅封とい

う伝統的儀式により管理されたことが保存に大きな効果をもたらした、という内容であった。

このことにより宮内府はＧＨＱに対して、東山御文庫と正倉院の納在品について保護を求め、いずれも御物として、従前どおり直轄管理を意図したことがわかる（第二章第三節参照）。

その後、東山御文庫のものは御物として留め置かれたが、正倉院のものについては国の重要物品となり、宮内府が管理することとなった。前述の台帳の不備によって線引きされたのか、他の要因があったのかは定かではないが、勅封による管理については東山御文庫と正倉院ともに、現在に至るまで続いている。

実は、私が正倉院事務所に採用された昭和の終わり頃にも、すでに本来の目的を失ってはいたものの、台帳稿本の作成は継続して行われていた。しかし、目録のデジタル化をめざしてからは、紙媒体の台帳稿本は作成されなくなった。

現在は「正倉院宝物管理システム」と称し、整理済みの宝物については調書および写真や図面、所在場所や展覧会出品などの附帯情報についてもデジタルデータ化し、一元的に管理できるものとなっている。ただし、宝物の整理は継続しており、品目の員数や写真などの増減があり、保存や調査などに付随する各種学術資料は日々更新されるため、完成することのない台帳目録といえる。そのため、「正倉院宝物管理システム」はあくまでも部内での管理運用に限定し、公開は行っていない。

36

正倉院事務所では一般向けのホームページ「正倉院（https://shosoin.kunaicho.go.jp)」にて、宝物の高精細画像に解説を付して紹介するほか、機関誌『正倉院紀要』を発信しており、「正倉院宝物管理システム」はホームページ公開の基盤となるシステムとして構築されている。これにより正倉院宝物に対する学術研究利用と一般向けの普及啓蒙の促進・充実を図っている。

第二章　正倉院をまもる——保存

古来、日本人は大事なものを布で包んで、箱に入れ、日の当たらない場所にそっと仕舞っておき、年に一度は風を入れて目を通すということを、あたりまえに行ってきた。この保存のあり方は、ものを大切にする日本人の心の表れかもしれない。ある意味において日本らしさといえ、正倉院宝物の保存方法もこれに等しい。

正倉院宝物は奈良時代から同じ場所で、勅封という同じ制度のもと、曝涼（ばくりょう）や点検という同じことを行い、人の手と目で守り伝えられてきた。このような保存の取り組みが宝物の伝来を支えた大きな要因といえ、その有効性は、人が残すべくして残された古代文物の一大コレクションが正倉院宝物のみであるという事実が何より雄弁に物語っている。

一 校倉は呼吸するのか

校倉の機能

校倉造りの正倉は、雨天や湿度の高い時期には校木が膨張して組まれた校木の隙間が塞がれ、庫内への湿った外気の侵入を防ぐ。また逆に、晴天には校木が収縮して隙間が生じ、庫内への通気が促される、という話を聞いたことがあるだろう。そして、この校倉造りの構造こそが正倉院宝物を良好な状態で保った要因であるということが長く信じられてきた。

この説は江戸時代後期の国学者藤貞幹がはじめに唱えたとされるが、校木の伸縮による効果について具体的に述べているわけではない。その著書『好古小録』には「校倉は烈日にあたれども土蒸の気なく、又雨に逢て湿気を含まず、故に其の蔵する所のもの、数百年を経るといへども魚食の憂なし。古人の遠慮往々此の如し」と述べるにとどまる。実は近代になってから国学者小杉榲邨などが藤貞幹の説を紹介し、伊東忠太や関野貞といった建築史の権威が先の校木の効能を述べたことから、定説となったようである。[*4]

夏季は高温多湿、冬季には低温乾燥の環境となる奈良の地において、正倉の高床式の構造

40

と三〇センチメートル角もある分厚い校木が外気の影響を和らげたことは確かである。しかし、その後に実施された科学調査によって、正倉院宝物が良好な状態で保たれたのは、校木の膨潤と収縮の作用ではないことが明らかとなっている。

つまり、木材自体に備わった吸放湿能により、正倉は外気の湿度変化に対して庫内での相対湿度の変化が緩やかになっている。また、大きな容積と木材の熱容量の特性から、朝から夜にかけて一日の温度変化を外気の十分の一に和らげている。*5。

藤貞幹が木造建築の調湿作用に着目したのは卓見といえるが、後世にそれを木の隙間の開閉で説明したことは誤りであった。

保存の立役者

さらに宝物の保存に貢献したのは杉製の辛櫃と呼ばれる収納容器で、その調湿性能の高さが深く関わっている（図18）。外気温に連動して庫内温度が上昇すると相対湿度が下がるが、杉材自体に含まれている水分が放出され、状況が逆になると杉材が水分を吸収する。そのため辛櫃（ゆび）内部の湿度は一日のうちでの変動幅はわずかしかなく、しかも非常に緩やかである。こうした環境は、急激な湿度変動によって割れたり歪んだりする木漆工品などの宝物には都合がよかった。

41

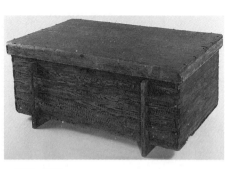

図18 辛櫃

このように正倉院宝物は「二重の木箱」、つまり正倉という檜製の巨大な容器のなかで、さらに杉製の辛櫃に収納されていた。また、高床式の正倉だけでなく、辛櫃自体にも有脚のものがある。このように通気性を考慮した造作が過湿を防ぎ、宝物が永きにわたって良好な状態で保たれたのである。

しかしながら、一年周期でみた場合、正倉および辛櫃の内部の温湿度は外気に追従しており、月平均の気温・湿度は、外気と宝庫内とではほとんど差がなくなる。

全国的にみても奈良は湿度が高い傾向にあるため、木漆工品には有利に働いたが、温度に関しては正倉内部も徐々に外気と等しくなる。そのため、夏季には黴や害虫が発生

していた。

正倉は大宝令 倉庫令「凡そ倉は皆高燥の処に置け」という規定に則った立地にあり、奈良盆地の東縁、西に向かって裾野を広げる丘陵のなかほどに位置する。この地は西からの風がよく通り、まさに土地が高くに位置して乾燥した場所といえる。しかし、古来わが国にお

いて、ものを保存するということは黴や虫との闘いであり、正倉院も例外ではなく、その対処方法の一つが曝涼である。

二　曝涼——目通し・風通し

曝涼と点検の歴史

正倉および辛櫃などの保存環境と、後述する勅封による管理体制を補完するのが、人の目と手による曝涼と点検である。「曝涼」とは、平安時代初期に行われた宝物の点検に際しても使用された由緒ある用語で、一般的には「虫干し」という。気候の安定した時期に、収納している書物や衣服、調度品などに風を通して湿気を除去するとともに目を通す。つまり点検するという、湿度の高い日本の風土に生まれた古くからの知恵である。梅雨明けの頃に行うのを「土用干し」、秋の衣替えの時期に行うのを「虫払い」、乾燥した冬季には「寒干し」などと呼び分けて行われた。平安時代にまとめられた『延喜式』をはじめ、文献に曝涼の規定が記載されており、梅雨明け後の好天時に行われたことが確認できる。

正倉院における初期の曝涼は、はやくも延暦六年（七八七）六月二十六日に始まり、延

43

暦十二年（七九三）六月十一日、弘仁二年（八一一）九月二十五日、斉衡三年（さいこう）（八五六）六月二十五日の記録が残る。いまの暦に当てはめると、七月後半から八月中旬、および現在と同じ十月中旬に行われている。

その後、定期的に曝涼を実施した記録は残っていないが、雨風や落雷などの自然災害による正倉建屋の破損に伴う修理、あるいは収蔵品の移納・整理に際し、曝涼・点検に準ずる作業が行われたことが想像できる。

記録では天禄二年（てんろく）（九七一）の正倉修理に始まり、大正二年（一九一三）の正倉の全解体修理に至るまで、いく度か開封されている。建長六年（一二五四）の落雷を受けて正倉が修理された後、慶長七年（一六〇二）に徳川家康が正倉および宝物の修理を行わせるまで、長期間記録が残っていないが、その間を除くと数十年おきに正倉および宝物の修理や点検が行われた。

また、寛仁三年（かんにん）（一〇一九）の藤原道長（みちなが）の宝物拝観を初例、足利将軍家によって一一回の拝観が行われている。その間に上皇や摂関家、足利将軍家のほかに、宝物盗難に際して臨時の信長を最後として、その際に全体に及ぶような曝涼や点検が行われたかどうかは定かではない。そして、近代になって定期的に曝涼が行われるまでは、宝庫修理に伴う宝物点検がなければ、何十年もの間、開封されることはなかった。脆弱化した宝物は人が扱うことで破損

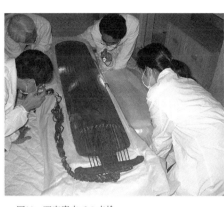

図19　西宝庫内での点検

が進行する場合があり、また、宝物点検後にその価値に気づいた者が盗みに入るケースもあった。正倉院宝物の保存に関しては、このように人の手にまったく触れられなかったことが功を奏したという一面があるのも事実である。

現在の曝涼と点検

正倉院において、宝庫を開封して宝物の点検を行う曝涼が制度化されるのは明治十二年（一八七九）であるが、毎年一回、定期的に曝涼が行われるようになったのは明治十六年（一八八三）からである。

そして、昭和三十八年（一九六三）以降、正倉から空調を備えた鉄筋コンクリート造りの西宝庫に宝物が移されて、現在に至るまで西宝庫で曝涼・点検が行われている（図19）。

前近代の点検は、おおむね宝物の員数確認にとどまっていたが、明治時代以降のそれは、宝物のコンディションの確認と不具合への対処までを含んだ形

で実施されるようになった。さすがに現在は屋外に宝物を出して日に晒す「虫干し」や「風入れ」は行わないが、庫内において黴や虫害、宝物の物理的破損の有無、経年劣化の進行状況の確認、すなわち「目通し」を行う。具体的には宝物約九千件、および聖語蔵経巻四九六〇巻について、すべての宝物の健康状態の把握につとめるべく、目視で細部まで丹念に観察する。宝物の収納容器の蓋を開けて、"滞留"した状態の空気に"対流"を促して換気し、宝物を取り出して一つ一つ丁寧に点検する。

点検の際には宝物を手に持って扱う、いわゆる「ハンドリング」ができる限り少なくなるように工夫し、脆弱な染織品などは蓋を外すのみで触れることなく点検を行う場合がある。宝物を手に持って扱う際には、素手の場合と手袋を着用する場合がある。

正倉院を扱ったテレビ番組で、職員が手袋を着けずに素手で宝物に触れている姿を目にした視聴者から、素手で直に持つことについて、しばしばお叱りを受けることがある。しかし、素手で扱うにはわけがある。木や漆、絹でできた宝物の場合、木や漆の塗膜がささくれていたり、ちぎれかけた繊維片がかろうじて付着していたりすることがある。そのため、手袋が引っ掛かって宝物を傷めてしまう可能性がある。指先の「センサー」はいち早く宝物の状況を察知し、傷める可能性を回避することができるため、材質に応じて素手で扱うことがあるのだ。その際にはアルコールで手指を消毒し、皮脂を除去してから扱う。ただし、金属など

46

についてはこの限りではなく、手袋が欠かせない。

なお、点検と同時に容器をアルコールで拭き、木工品や染織品などには虫害の予防処置として樟脳を投入する。かつては奈良時代の「裛衣香」の成分に倣い、白檀、丁子、甘松、沈香を調合したものを防虫剤として用いていたが、実際は忌避効果がないことが判明したため、現在は使用していない。

これらの作業を、勅封で管理されている西宝庫については基本的に十月から十一月のうち約三十日間、調査や修理・整理途中の宝物および聖語蔵経巻が収蔵されている東宝庫については四月から五月にかけての約二週間、それぞれ実施している。

そして、宝物ごとの点検を終えた際には、その傍に置かれた点検カード、いわば宝物のカルテにあたるものに所見を記入し、翌年にその宝物を点検するであろう誰かに情報を伝える。

すべての宝物について点検作業を終えた後には、総員で収蔵庫内の棚や床をエチルアルコールで拭いて、埃の除去などの庫内清掃を行う。なお、清掃時に真空掃除機で吸ったゴミは、万一にも宝物の残片が混入していないかを確かめるため、すぐに捨てることはない。

保存の現場——ＩＰＭの実践

正倉院宝物を収納している宝庫内の温湿度環境は、木漆工品の乾燥による破損を防ぐため、

相対湿度六二パーセント、温度は五〜二八度をめざしている。しかし、空調をしていても酷暑期には外気の推移に沿って黴が発生することがある。宝物を素材ごとに分けて、それぞれの素材にふさわしい保存環境で保管することが望ましいが、工芸品の場合には、話はそれほど簡単ではない。たとえば大刀の外装は木製で漆を表面に塗り、金銀銅の金具が取り付けられているなど複合素材で構成されている。そのため、破損が最も危惧される木漆工に適した湿度に合わせざるをえない。

① 黴との戦い

黴の胞子は単独で浮遊する場合とダストに付着して飛散する場合がある。ダストとは土埃、繊維、植物、木材といった自然界に存在するものの微小粒子であるが、これには宝物自体の素材に由来するものも含まれる。たとえば経年劣化して粉状化した染織品など、宝物そのものが黴の発生を助長することがある。黴は二〇〜三〇度の温度域で最も発生しやすいが、それより低温でも高温でも死滅するわけではない。活性が低下するだけで、条件が整えば再び活性が増す。つまり、黴の発生を完全にゼロにすることは不可能なのである。

宝物に黴の発生が認められた場合には、エチルアルコールで拭って殺菌する。しかし、アルコール処置をして、いったんは黴が見えなくなっても、たとえば染織品の織目の隙間や木

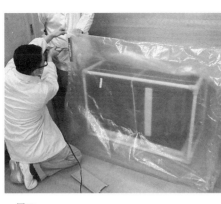

図20

漆工品の木目や干割れ（ひわれ）のなかなど、目に見えない部分に黴の胞子が残留しており、しばらくすると再び黴が発生することがある。さらに厄介（やっかい）なことに、黴の胞子（卵）はキチン質というカニの甲羅と同じ成分やメラニン、脂質からなり、細胞壁が強固であるため、乾燥やアルコール消毒に耐えうる性質がある。

強力な酸を使えば完全に除去・殲滅（せんめつ）することは可能かもしれないが、宝物にそのようなものを用いることはできない。また、染織品のなかには、エチルアルコールによって染料が溶け出すものもあるため、用いることができない場合がある。

このように材質や保管の状況によっては、空調や一時的な防黴（ぼうばい）処置だけでは防ぎきれない。そのような場合はポリエチレンなど密閉性能のあるガスバリアフィルムのなかに宝物を入れ、調湿剤とともに殺菌剤や防黴剤（揮発性の α−ブロム・シンナム・アルデヒド）を投入して保管しておく（図20）。黴は相対湿度が五五パーセント以下であれば、発生を抑制することができ、さらにここに防黴剤を同封すること

で、効果が高まる。このような処置を採ることで、すぐに状況が改善されない場合でも、数年間封入することで一定の効果が得られることを確認している。

なお、黴については、これまでは目視のみで確認していたが、近年はATP（アデノシン三リン酸）の量を計測する検知法を取り入れている。ATPは生物のエネルギー源となる物質で、黴などの菌類にも含まれており、その量の多さが黴の生息の目安となる。

また、宝物の保存空間における黴や腐朽菌の有無を検出し、保存環境の清浄度を把握するため、空中浮遊菌調査を実施している。宝庫内の空気を吸引して寒天培地シャーレに収集し、実験室内で培養生育させることにより、空間内の黴の量や種類の把握に努めている。

②害虫駆除

文化財害虫については、粘着シートによる昆虫トラップを収蔵庫内外に配して監視を行っている。現在の管理状況においては、文化財に食害をおよぼすシバンムシやゴキブリ、シミ、シロアリの生息を庫内で確認していない。しかし、毛氈類に食害を与えるカツオブシムシの類が確認されることが稀にある。点検作業の際に人が持ち込むか、もしくは開扉のタイミングに飛翔して侵入するものと思われるが、点検をやめるわけにはいかない。また、黴を摂食するチャタテムシも、文化財そのものに対する食害はないものの、その死骸や排泄物が悪影

図21

響をおよぼすため、確認された際には捕獲して隔離したうえで、害虫が確認された宝物については、ガスバリアフィルム内に入れて排除する。そして、窒素ガスを封入する低酸素殺虫処理を行う。これにより見落とした虫や虫卵に対しても効果が期待できる。正倉院では調湿機能付きの窒素発生装置を用いることで、密閉したガスバリアフィルム内を宝物の材質に適した湿度に保ちつつ、〇・一パーセント未満の酸素濃度を維持して効果を得ている（図21）。

かつて正倉院事務所には日本における文化財用殺虫燻蒸（くんじょう）釜の第一号が設置され、臭化メチルを用いた宝物の燻蒸殺虫処置を行っていた。しかし、臭化メチルがオゾン層を破壊する化合物として使用が制限されるに至り、現在はそれに代わって、前述のようにガスバリアフィルムを用いた処置を行っている。これにより、個別の環境管理を行うことが可能となり、また宝物の保管場所を変更することなく、対処できるようになった。

図22

③有機酸からの防御

　本章の冒頭で檜で造られた正倉と杉製辛櫃の優れた調湿機能について記したが、近年の保存環境調査において、木材から有機酸が発生していることが確認された。有機酸は染料や金属の劣化に繋がる可能性があるため、そのような環境下に宝物を置くことは避けなければならない。しかし、宝物を保管している東・西宝庫のなかでもほとんどの宝物は桐などで作った木箱に収納され、さらに木製の扉のついた棚に収められている。

　空調の整った宝庫といえども場所や時間によっては温湿度の違いがあるため、宝物をむき出しにして保管できない。また、桐箱をはじめ木製容器については、気密性と調湿性能のよさにおいて他に代わるものがない。そのため、木製容器をそのまま用いて、内部の有機酸だけを取り除く方法で対処している。

52

図23

具体的にはまず木製容器の蓋を少し開け、気体採取器と専用検知管とを用いて、容器内の有機酸濃度を測定する（図22）。濃度が高かった場合には、珪藻土を混ぜ込んだ紙（マルチガス吸着シート）を容器の内側全面に貼り込むことで、有機酸を吸着して宝物に影響を与えないような処置を実施している（図23）。マルチガス吸着シートは、土蔵の土壁や漆喰がもつ機能を紙に与えたものというとわかりやすいだろう。

このように、年々ハードルが上がる自動車の排ガス規制に等しく、近年になって新たに顕在化した環境問題についても、その基準をクリアすべく努力を重ねている。従前どおりの手法を漫然と続けるのではなく、状況把握を怠ることなく、さまざまな情報を収集し、吟味してことにあたる。そのような対処こそが長い目で見た際には宝物の「アンチエイジング」に繋がるものと確信している。

今日の文化財保存の分野において勧められている生物被害に対しての取り組みはIPM（Integrated Pest Management：総合防除管理）と呼ばれるもので、過度の化学薬剤を用いずに、人手と時間をかけて防除手段を講じる、人や環境に配慮した駆除の方法である。ここまでに述べたような曝涼および点検作業こそIPMそ

のものであり、正倉院では古くから、そして現在においても、その精度を上げつつ実践している。

三　勅封——なんぴとも濫りに開かず

勅封とは

毎年十月のはじめ頃、テレビのニュースでモーニング服姿の行列が静々と倉に進み入る映像を見たことがある方も多いだろう。これは正倉院の勅封を解くために行われる御開封の儀式の一場面である（図24・25）。

正倉院宝物を守るうえで大きな役割を果たしたのは、第一章でも紹介したが、いまも続く勅封という制度である。正倉の開閉扉にあたっては、奈良時代当初はおそらく天皇が勅使を遣わしていたと考えられるが、室町時代の永享元年（一四二九）以降はそれに加えて天皇の宸筆を扉の鍵に付す、勅封という形で管理されてきた。これは天皇の権威によって宝物を守る制度として、むやみに宝物を取り出して扱わないこと、いま風に言い換えれば利活用を抑制することにも繋がった。

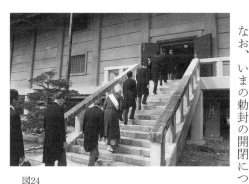

図24

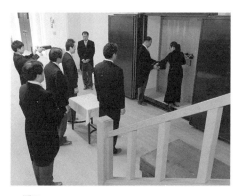

図25

正倉院宝物は当初の献納の趣旨に明らかなように、ときどきの政治情勢に左右されることのないよう、勅封という天皇の権威による厳重な管理を加えて、東大寺という仏教の権威も借り、最高レベルの管理体制の下で永世保存をめざした。

なお、いまの勅封の開閉については「天皇の命による」という表現は正確ではなく、決し

て天皇の意志で封印・開封されているものではない。管理はあくまでも国が行っており、なんぴとも濫りに開けることができないことに変わりはない。

宮内庁、つまり国が正倉院宝庫の開閉封日程および開封期間中に行う諸事業の原案を策定し、それについて宮内庁長官主催の正倉院懇談会という有識者会議での意見をふまえ、策定内容が決まる。天皇はその決定事項が記された上申書類を確認するが、命じるわけではない。

毎年三月、東大寺二月堂で執り行われる修二会(しゅにえ)は、天平勝宝四年(七五二)の開山以来、「不退の行法」として一度も途切れることなく、今日に続く。一般的には奈良に春の訪れを告げる「お水取り」として有名である。正倉院の御開封の儀はそれにはおよばないものの、長きにわたって続く伝統行事であり、奈良の秋の歳時記として知られている。

東大寺の管理

聖武天皇の遺愛品が収められたのは北倉のみで、その開閉扉には当初より勅許を要した。中倉は東大寺を造営するための担当官庁である造東大寺司が管理し、南倉は朝廷が寺院および僧尼を統制監督する綱封倉(のちには東大寺別当の封)であった。

そして、中倉は平安時代の中頃に、南倉は明治八年(一八七五)にそれぞれ勅封による管理となるが、それまで現地で正倉の管守にあたったのは東大寺である。東大寺は単なる一寺院

というわけではなく、わが国の最高位の官立寺院として創建され、公的な管理がなされていた。つまり、正倉院の管理体制は長い歴史のなかで変遷してきたが、勅封制度とともに保存されてきた正倉院宝物は、いつの時代も、国および皇室の管理から離れたことはなかった。

勅封倉の開封扉にあたっては、古代の東大寺所管時代以降、現在に至るまで同様に、勅使が差遣され、その立ち会いのもと執り行われる。第一章で平安時代初期に嵯峨天皇によって宝物が取り出され、返却されなかったことに触れた。それらの宝物は結果的に亡失しているが、これより後の時代には宝物が濫りに取り出されることはほぼなくなる。このことについては平安遷都によって朝廷と東大寺とが地理的に離れた結果、勅封による管理の権限を持つ朝廷と、現地で管理にあたる東大寺との関係性が変化し、新たなバランスが保たれるようになったためとする説がある*6。

つまり、正倉院は東大寺の倉庫として、東大寺が管理にあたっていたが、朝廷の許可なく自由に開扉することは叶わなかった。一方、本願主である聖武天皇の品を預かる東大寺には勅封制度に裏付けられた一種の権威が生じ、朝廷による恣意的な宝物の出蔵が抑制され、これらのことが結果的に宝物の保存に繋がったと考えられる。

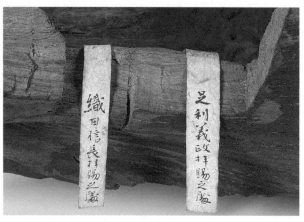

図26　足利義政と織田信長が切り取った跡

信長の截香

　いまに至るまで勅封制度が重んじられたこと
を示すエピソードがいくつかあるが、天正二年
（一五七四）に織田信長が足利将軍家の先例に
ならって、天下の名香である黄熟香（蘭奢
待）（口絵10・図26）の拝見および截香を求めた
ことは有名である。その申し出の三年ほど前、
信長により比叡山が焼き討ちされていたが、東
大寺側は畏れながらも、いったんは勅封を盾に
即座の開扉を断った。時間稼ぎを試みようとし
たが、あに図らんや、信長は京都の朝廷に勅使
の差遣を依頼し、四日後には勅使を伴って奈良
入りした。いま流の「スピード感をもって」な
どという感覚的なものではなく、まさに「スピ
ード」にことを進めたのである。しかし、正
信長は勅封制度を無視、否定することなく、正

58

式な手続きを踏んで正倉院の開封を実現させた。信長といえども勅封を尊重したという事実は、この制度の実効性の高さを物語っている。また、東大寺から立ち去るときには、正倉院にもう一つ収蔵されている名香全浅香についても大切に保存するように言い残している。

この織田信長の蘭奢待截香の件は正倉院の監守にあたった東大寺でさえも、宝庫の開扉は制限され、自由に宝物を取り扱えなかったことを示している。具体的には勅使の差遣だけではなく、内裏から持参された鍵によって開扉を行ったようで、このような厳格な管理体制こそが宝物を永きにわたって保存できた最大の要因である。

進駐軍の開扉要求

第二次世界大戦後の昭和二十二年（一九四七）*7にGHQの法制部の役人が、正倉院の所蔵している奈良時代の戸籍を見せよと迫ったことがある。

衛生厚生統計課のレオナルド・V・フェルプスが、民法改正に伴う戸籍法規の調査の一環として、正倉院に収蔵される古代の戸籍に辿り着いたらしい。誰かの入れ知恵と思われるが、ご自身で調べたとしたら、褒めてさしあげたいものである。

当時の関係者は、信長截香時と同じく、命がけで入庫を拒否した。奈良帝室博物館長（兼正倉院管理署長）は勅封を開く権限がない旨を説明したがフェルプス氏は聞き入れず、奈良

県知事に直談判するに至り、知事も管轄外と応じた。だが、勅封の実体はただ一枚の「紙きれ」と知り、再び開封を迫るに至る。正倉院側は勅封の倉を開けるのであれば、占領軍の権限で開けるようにと強く反発したため、当事者たちは軍命令違反で連行された。

最終的には、正倉院側の関係者は追って厳しい処分を申し渡すとして釈放されたが、これを機にこの種の揉めごとを防止する策を講じ、GHQと覚え書きを交わすこととなった。

新作落語の「ぜんざい公社」のようにたらい回しにされて、話がこじれてしまったようである。

勅封管理の有効性

前章で、東山御文庫と正倉院の納在品の管理について触れたが、この出来事によって正倉院は従前どおり、勅封管理によって、一定時期のみに開封することについても認められることとなった。また、連合国関係者の入庫に際しては、GHQ最高司令官の許可証を携帯する義務を取り付けた。

なお、GHQも信長のときと同様に、正倉院の保護に協力的で、開封時に正倉の前に憲兵（MP）二名を派遣し、物資不足に配慮して懐中電灯を届けたという。ちなみにフェルプス氏ははじめて訪れてから二年後に、ようやく念願の大宝二年（七〇二）の戸籍を実見したらしいが、その「スピード感」は、やはり信長とは比べものにならない。

前章で正倉院宝物が天皇の私有財産である「御物」ではないことを述べたが、それにもかかわらず、宮内庁所管とし、勅封で管理を続けることに合理性を欠くという人もいる。おそらくは国民の財産である正倉院宝物を宮内庁が私物化して秘匿し、研究や公開を阻害しているという誤解からの批判であろう。あるいは、宮内庁から切り離して文化庁の管理下で国宝指定するなどしたほうが利活用しやすくなると考える向きもあるのかもしれない。

しかし、正倉院宝物について、研究の進展のみを重視し、また公開による経済性だけを求めた場合、これまでのような保全が継承される保証はない。

勅封によって正倉院宝物の管理を続けているのは、実際に千三百年近くもの間、この制度が有効に機能したという実績があるためで、単に旧習を墨守しているわけではない。

正倉院宝物は天皇および皇室、さらに国家の歴史を示す史料としての価値を有するもので、他の文化財とは一線を画し、皇室を支える宮内庁という国の機関が保存・管理を行う意味もここにある。

勅封とは天皇という最高の権威に裏付けられたきわめて厳格な管理の仕組みであり、勅封自体が重要な皇室文化の一つとして受け継がれ、今後も正倉院宝物と一体不可分のものとして守り伝える必要がある。

また、宮内庁は皇室と国民との接点として、架け橋の役割を果たす。その宮内庁による正

倉および宝物の管理によって、皇室との関わりと国民の財産という両側面について、バランスのとれた緊張感が保たれているといえる。

天皇の宸筆による勅封を戴くことは、正倉院宝物が御物に準ずるもので、法制度を超越した皇室を象徴する品「レガリア」であることを示しており、何よりもこれまで正倉院宝物に篤く心を寄せてきた歴代天皇の気持ちを措いて語ることはできないのである（図27〜29）。

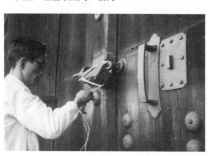

図27　現在の勅封

図28　正倉収蔵時の勅封

図29　正倉の施錠

四　保存の課題

　近代以降、東大寺から国に管理が移り、定期曝涼制度が確立され、宝物の保存を巡る状況は一変した。その一方で宝物の公開をはじめとする利活用が積極的に行われるようになり、宝物に対して大きな負荷を与える状況が生まれた。

　正倉院宝物はさまざまな素材を用いて作られているが、木や漆、絹や紙といった非常に脆弱な有機質の素材でできたものが大半を占める。なかでも、絹製品は絹の基本分子であるアミノ酸が分解されるため、理論上は八百年ほどで雲散霧消するとされる。しかし、正倉院においては他の有機物でできた宝物も含めて、比較的良好な状態で伝えられている。その要因はいくつもあるが、前に述べたように天災や人災を免れたのは奇跡としか言いようがない。

　そして、校倉造りの正倉の機能性、勅封という管理制度、曝涼・点検という人が行った保存の取り組みが宝物の伝来を支えた大きな要因となっている。

　このような管理が実現したとはいえ、それによって恒久的な保存への万全な体制が確立したとまでは言いがたく、新たな課題が浮かび上がる。また、忘れてはならないのが、正倉自

体に危惧される近火による延焼の可能性が解消されていないことである。二十四時間態勢の皇宮警察による警備と正倉院事務所職員の宿直勤務、炎感知機等での監視などで備えているが、万全とは言い切れない。また、千三百年近く、屋外で風雨に曝されている現況を考えれば、中尊寺の金色堂などと同じく、建物自体を囲う鞘堂に収めることも視野に入れる時期かもしれない。

日本学術会議の提言

昭和二十二年（一九四七）の宮内府長官の諮問に応じ、正倉院の保存管理をはじめとする重要事項について、広く専門家から意見を聞き、業務の参考に資する目的から、昭和二十六年（一九五一）に正倉院評議会が設置された。その後、昭和三十六年（一九六一）に国家行政組織法の審議会と区別をはかるため、評議会を廃止し、正倉院懇談会に改められて現在に至る。また、近年話題となった日本学術会議から昭和二十五年（一九五〇）に内閣総理大臣吉田茂に宛てて、「正倉院収蔵品の保存について」の申し入れがあり、このことも正倉院評議会の発足と関連する。この際の申し入れは二件あり、まず一つは「正倉院の収蔵品について科学的な研究調査を行い、保存方法を考究すること」である。そして、もう一つは「正倉院構内に不燃性の建築物を新設して、常時の研究・調査ならびに保存修理の場所にあてると

ともに、定期の収蔵品展覧場として、収蔵品を広く公開する途を開くこと」である。

正倉院評議会設置の諮問事項には、正倉院宝物の展観および当時行われていた正倉庫内参観や進駐軍への対応、研究者の調査への門戸開放がみえる。おそらく、これら一連の動きは、昭和二十一年（一九四六）に奈良帝室博物館で開催された正倉院御物特別展（第一回正倉院展）や昭和二十二年に取り交わしたGHQとの覚え書きの件などが契機となり、戦後の正倉院宝物の保全に対して、官民ともにきわめて重要な課題と認識した結果と思われる。

なお、宝物についての科学的な研究調査は、日本学術会議の申し入れよりも前の昭和二十三年（一九四八）に、すでに薬物と楽器について、専門家に依嘱して始まっていた。同会議はその調査を大いに評価し、今後は各分野について継続的な調査が行われることを期待しての提言であった。そして、その後も特別調査として、各専門の研究者や技術者、関連する自然科学者に依嘱し、材質や技法別にテーマを設け、最終的に報告書を公表する形でいまも継続して行っている。また、昭和五十七年（一九八二）には正倉院事務所に分析機器や光学機器を導入して、経常的な科学調査を行う態勢が確立された。

不燃性建築物の新設については前に少し触れたが、昭和二十八年（一九五三）に東宝庫が、昭和三十七年（一九六二）には西宝庫が完成し、前者の開閉扉については宮内庁長官封および所長封による管理を行い、後者は正倉での管理体制を引き継ぎ、勅封倉として運用してい

図30　西宝庫

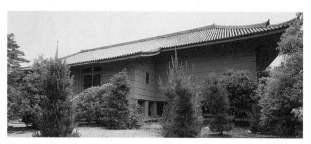

図31　東宝庫

る（図30・31）。また、宝物の調査
や修理は昭和六年（一九三一）に竣
工したコンクリート製の庁舎に加え、
その後、昭和二十九年（一九五四）
に竣工した建屋を用いていた。平成
十九年（二〇〇七）からは、新たに
できた庁舎内において、宝物の材質
に応じた専用の部屋を用いて作業に
あたっている。

　収蔵品展覧場については、国立博
物館における展観は研究者の要望を
満たすには種類も数量も限られてお
り、また運搬に伴い宝物が傷む恐れ
があることから、専用の展示館の建
設を求められたが、これについては
計画の途上にある。

正倉から新宝庫へ

耐震耐火性能を備え、空調設備の整った東・西宝庫に木造の正倉から宝物を移納することとなり、火災による宝物への被害のリスクは解消された。しかし、保存環境については、必ずしも理論値が現場には適応しないことがある。

宝物ではないが、平成十九年竣工の新庁舎内に宝物の写真を収納する専用保管庫が完成し、ガラス乾板をそこへ移した際に、そのことを示すような事態が発生した。ガラス乾板にとって適正な温湿度である二〇度以下、四〇パーセント未満に設定したところ、乳剤膜面が剥離（はくり）するという事態が生じたのである。それまで、ガラス乾板は東・西宝庫の前室に収蔵されていたが、長年にわたって、湿度が六〇パーセントを上回る条件下で保存されていたため、急激な環境変化によって支障を来した（きた）ものと考えられる。空調を担当した職員はよかれと思い、材質に応じた適正な値に設定したところ、思いもよらない結果を招いてしまったのである。

東宝庫が完成し、宝物を移納した際にもこれに似た事象が発生した。それまで宝物を収蔵していた正倉では相対湿度が平均して七〇パーセント、日によっては九〇パーセントを上まわるような条件であったため、コンクリート製の収蔵庫に移納した際に黴が大量発生したらしい。やはり、保存環境の急変が招いた結果であるが、その後、数十年かけてゆっくりと現

在の温湿度条件に到達させたのである。

しかし、東・西宝庫ともに、完成からすでに半世紀を経過し、老朽化は否めない。また、宝物の修理が進められたことで、保管場所の狭隘化も増す一方となっている。その理由は辛櫃内に折り畳まれていたり、ばらばらになっていたりした宝物を復元することで、専有面積が増加するためである。たとえば、簞笥に折り畳んでしまっていた衣服を平らに置くことをイメージすると理解しやすいと思う。なぜ平置きにする必要があるのかというと、いったん修理をして伸ばしたものは、その脆弱性から、再び畳んだり、吊るしたりすることができなくなるためである。そのまま放置すると、アミノ酸分解によって粉状化し、フォクシング

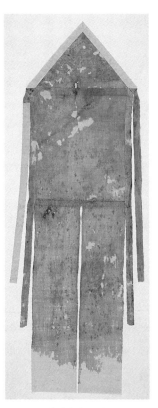

図32　幡（ばん）に生じたフォクシング

（褐色の斑点）や黴の発生源となるため、損傷状況に応じた展開・修理は不可欠である（図32）。

フォクシングは鉄や樹脂、黴が生成する酸等さまざまなものに由来する。正倉院宝物の場合、元は宝物であった絹繊維が粉状化して核となり、各所に発生するという厄介な状況が確認できる。宝物の美的ないし資料的な価値を損なうだけでなく、空調によって拡散し、宝物を包んでいる紙や木箱、宝庫の板壁にもフォクシングが生じ、黴を誘発する懸念がある。

したがって、収蔵スペースの増床は今後、修理や整理が進むにつれて、不可避の状況となっている。

東西宝庫の役割

宝物点検は、

本章第二節に記したとおり西宝庫納在宝物は開封期間のうち約三十日間、東宝庫では初夏の約二週間それぞれ実施する。作業にあたっては、宝物の状態を把握するために、一点一点細かく点検する。この定期的な曝涼・点検を通じて、黴の発生の有無や、修理の必要性が生じているか否かについて確認し、ただちに処置を講じる。

東宝庫は勅封の西宝庫の開閉を最小限におさえるため、修理や調査の対象となる宝物を収蔵する。東宝庫全体については正倉院事務所長封で管理するが、内部には宮内庁長官封で管

69

理する聖語蔵経巻を収めた戸棚が置かれている。このように西宝庫とは別の管理態勢をとる理由は、西宝庫が補完するためである。西宝庫の点検の際に、黴の発生や修理を要するなど、異常が認められた宝物を一時的に東宝庫に移し、処置後の経過観察を行うほか、黴の被害が予見されるような宝物についても常に点検が可能となる。また、西宝庫と同一保存条件にある東宝庫の状態から、西宝庫の内部状況をある程度、把握することが可能となる。さらに、正倉院展などの展覧会で公開したものをすぐさま勅封が掛けられる西宝庫へ還納することは、何かしらの悪いものを持ち込む可能性があるため、展示から戻った宝物の養生および状態の確認を可能とするために東宝庫に収めることもある。

ところで、実は盛夏の時期には黴の活性が落ちて、初秋に活発化する傾向があり、秋季の曝涼・点検のタイミングに黴の発生を早い段階で発見することができる。そのため、黴に対応する処置も比較的早期に施すことができ、これまで大事に至らなかった。しかし、このところ十月にも真夏並みに暑い日が続き、秋を感じないまま十二月になっても暖かい日が多くなるなど、いわゆる気候の温暖化を実感する。このような環境の変化を鑑みた場合、開封する時期については再考の余地が生じつつある。

保存現場の課題

昭和二十三年（一九四八）から十五年間、正倉院事務所の初代所長を務めた和田軍一氏（わだぐんいち）のときに、耐震耐火性能を備えた新宝庫が建造された。しかし、その直後に庫内に結露が発生したり、正倉院のすぐ横にドライブウェイが建設され、自動車の普及による大気汚染が深刻化したりするといった問題が次々に巻き起こった。その際、和田氏は「最善はあっても万全は有り得ない」とし、また「一善を為さんとして、生まれる一失は、また之を制圧することを工夫する」ことが「保存事業の道」と述べている。[*8]

正倉院宝物を含め、文化財にとって最も害悪をおよぼすのは人間である。上述の曝涼・点検が保存に寄与することは間違いなく、それなくしては文化財の「アンチエイジング」は成しえない。しかし、保存に関わる作業をすることが劣化を促進するという皮肉な一面もある。文化財においてメインテナンスフリーはありえないが、点検のために宝庫に入る際に、人間とともに虫や空中に浮遊している黴の胞子、あるいは腐朽菌などが侵入する可能性がある。それを防ぐためには、入庫の際に、感染症や放射性物質に対応する際に着用するような防護服を準備するなど、さまざまな対策を講じる必要がある。また、展覧会に展示する際の運搬や展示に関わるスタッフにもそれと同様の対応が求められ、極端な話、展覧会に訪れる観客も同じよ

うにしなければ完璧とはいえない。しかし、それはあまりにも現実離れしており、そこまで求めるのであれば展示そのものが叶わなくなる。

黴については本章第二節で述べたように、宝物に残留している黴の胞子を完全に除去することは不可能であり、条件次第で活性が増すことを防ぎきれない。正倉院宝物は成立時点から人が関わってきたため、当初より黴や虫との闘いであったものと思われる。

平成十六年（二〇〇四）、国宝高松塚古墳壁画での黴被害が判明した。発見される前の高松塚の石室内は一〇〇パーセント近い高湿度であったにもかかわらず、微生物が平衡状態を保っていたため、黴の活性が抑えられていたと文化庁が報告している。

しかし、ひとたび人の手が入った以上は空調設備が整ったとしても過信は禁物であり、より厳密な管理が求められる。

第三章　宝物をなおす──修理

　正倉院での最も重要な仕事が正倉院宝物の保存であることはいうまでもない。もちろん、宝物に問題が生ずることなく、この先も保たれることをめざしているが、必ずしも万全とは言い切れない。さすがに現在の保存環境で大破するようなことはないが、経年劣化のため軽微な修理は発生する。また、破損が確認されていても、修理の優先順位からこれまで修理に着手していなかったものもある。しかし、それらについても、いよいよ手を加えなければ延命が叶わない時期に差し掛かっていることも事実である。

一 宝物修理の歴史

宝物修理のはじまり

正倉院宝物の修理は、製作時に生じた破損や不具合の補修を含めると、すでに奈良時代から始まっているともいえる。しかし、実際に修理の記録が確認できるのは、江戸時代の元禄六年（一六九三）で、天保四〜七年（一八三三〜三六）にも修理の記録が残る。元禄年間の開封の際には鳥毛立女屏風や鳥毛帖成文書屏風（口絵6・11）などの屏風類の修理が、天保年間には上司延寅や穂井田忠友らによって古裂類や古文書の整理が行われたことが確認できる。

修理に際しては、現在の学術的な調査の際に行うのと同じように記録を残すほか、収納容器の新調などを行っている。また、天平時代の各種染織片を集めて屏風に仕立てるといった、名物裂の蒐集のようなことも行っている。さらに、正倉院に残る古文書類については、東大寺の写経所文書として成巻されていたものを、紙背の律令制公文に基づく視点で再編し、「正倉院古文書（正集）」として成巻しなおしている。これは写経所文書からの視点では、切断して継ぎ替えられており、明らかな破壊である。このようなオリジナルの大幅な改変を伴

74

う整理は、文化財保存の観点よりも、当時の嗜好による骨董趣味的な価値観に基づいたものといえる。

明治のはじめ頃でも、文化財に対する価値観はいまだ定まらず、たとえば明治九年（一八七六）には、内務卿大久保利通が染織の見本にするために、正倉院宝物の染織品の一部を切り取って、各地の博物館に分け与えている（口絵12）。現在の文化財保存の立場からすると暴挙といわざるをえない所業である。

当時、染織品はほとんどが未整理で、原形をとどめないい状態で辛櫃内に収納されており、絶望的な状況に見えたのであろう。いまでも染織品の一部が粉状化したものが数多く残されており、微振動を与えただけでも崩壊するようなものもある。おそらく当時、文化財の保護や博物館の創設のために奔走していた文部省の町田久成をはじめ、保存の現場での危機感の高まりや資金調達手段の模索などを背景とした、さまざまな思惑のもと、切り取りが実行されたものと思われる。大久保はこのまま古代の絹織物を放置して霧散させてしまうよりも、殖産興業のために用いるほうが有意義である、という政治家らしい判断をしたのであろう。

復元的な修理

正倉院宝物の本格的な修理は、明治十年（一八七七）の明治天皇の奈良行幸が契機となり

75

行われた。このときの修理は楽器類を中心に奈良と東京で行われており、有名な螺鈿紫檀五絃琵琶（口絵8）や紫檀木画槽琵琶（口絵13）など二三点については東京へ運ばれて修理を受け、明治十四年（一八八一）に返納されている。

正倉院文書については、先に触れた天保年間に行われた「正集」の整理・成巻に伴う修理を引き継ぐ形で、明治八〜十五年（一八七五〜八二）に東京へ運ばれ、官立図書館・浅草文庫で「続修・続修別集・続修後集」が成巻される。これらの文書については、内容に基づいて編集し、成巻するという整理であるため、ほかの宝物の修理とは異なる。また、明治十年には、東京の内務省図書局で、正倉に残されていた状態の悪い文書を台紙に貼って修理成巻し、「塵芥文書」という一群が編成された。

ついで、明治十七〜十八年（一八八四〜八五）には刀剣類の研磨が東京で行われる。そのときの記録には「着室不抜」、つまり刀室（鞘）に刀身が錆着いて抜けなかったものもあり、また、この研磨には宮内卿伊藤博文が関わっていたことが記されている。

明治二十五年（一八九二）、宮内省に正倉院御物整理掛が設置されてから、宝物の大規模な修理が始まる。宝物は奈良から赤坂離宮内に置かれた同掛に運ばれ、明治時代の名工たちが、後述するような模造製作を試みるなどして（第五章第二節参照）、材料や技法を吟味して取り組んだ。それまで宝物は海路で運ばれていたが、明治二十二年（一八八九）に東海道線

76

が全線開通したことで宝物を鉄道で輸送することが可能になったことも修理事業を促進させたものと思われる。ただし、この時期の修理は今日的な現状の維持・保存を旨とする文化財修理とは趣が異なり、損傷箇所を大胆に切除し、構造的にも強化を図るなど、復元的なものであった。実は正倉院宝物が今日も良好な状態で保たれているのは、この時期の修理に負うところが非常に大きく、その際の修理方針は一概に否定できるものではない（口絵14）。

なお、御物整理掛では正倉院古文書のうち、この時点での未修文書について整理編集し、「続々修」の成巻を行っている。

明治三十七年（一九〇四）、日露開戦に伴う経済状況などから、御物整理掛が廃止され、正倉院宝物が帝室宝器主管から帝室博物館に引き継がれる。その後、明治四十一年（一九〇八）、馬鞍や屛風、染織品の修理が東京帝室博物館で行われ、明治四十三年（一九一〇）からは聖語蔵経巻、大正三年（一九一四）からは染織品について、装潢（表具）の技術を基本とした修理が奈良で行われることとなる（図33）。はじめは奈良帝室博物館内に設置された正倉院掛において行われ、戦後は正倉院事務所に引き継がれている。

修理技術者

明治時代に正倉院宝物の修理に携わった技術者は、当初は一般の職人が個別に注文を受け

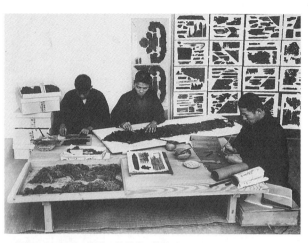

図33　大正時代の経巻と染織品の修理

て修理を請け負っていたが、御物整理掛設置
後は絵師や木工、金工など各部門の職人が雇
員や判任官待遇で雇用されるようになった。
修理に際しては、現在と同様に、宝物を外部
に持ち出すことが許されなかったため、現場
で専従できる環境を整えたものと考えられる。

　大正時代から今日に至るまで、染織品や経
巻の修理は技術職員が担当してきた。公務員
の身分であるが、表具屋などで修業した人が
採用されたり、採用後に技術を習得したりし
た専門職である。現在でも徒弟制度に似た稀
少かつ貴重な職域といえ、修理の技術にとど
まらず、修理の理念についても継承する。そ
の価値が評価されて、平成九年（一九九七）
には当該の職域が人事院総裁賞を受賞してい
る。

図34

正倉院事務所は介護施設、あるいは医療機関に喩えると理解しやすいだろう。正倉院の職員は、介護士や検査技師、そしてホームドクターのような役割も担う。大がかりな「手術」は行わないが、もの言わぬ宝物のそばに寄り添って様子を見守り、「体調」の良し悪しや「病変」について、いち早く察知して対応する。そのため、正倉院事務所の保存に携わる職員はきわめて専門性が高く、採用後に異動することがほとんどない。

明治時代に始まった経巻の虫喰いの繕いや糊離れについては、平成の半ばでひととおりの処置を終えたが、膨大な数量を有する染織品の修理については技術職員が伝統的な装潢技術をもって継続して行っている（図34）。

また、このような内部の技術職員による修理と併行して、木漆工品や皮革製品、刀剣などの器物に関しては、大正から昭和・平成を経て現在においても、外部の専門技術者に委託した修理を実施している。修理を外部委託するのは、「高度医療」を必要とするような「オペ」や特別な薬剤を用いる際に「専門医」を招いて対応するのに等しい。ただし、近年はわれわれ「町医者」といえども、文化財の修理に関わる学会に参加して情報を収集するとともに、「専門医」の講習を受

け、新たな保存や修理分野におけるスキルアップを試みている。

──コラム　宝物の委託修理──

　明治時代、御物整理掛による修理は専門技術者を雇い上げ、作業場に集めて実施した事業であるが、実質的には委託修理に等しい。参加した面々としては、田村宗吉（金工）、勝矢久次郎（経師）、木内半古（木工）、前田貫業（画工）、金阪一到（金工）、加藤国清（金工）、池田五三郎（金工）、佐藤吉五郎（木工）、安部広助（経師）、石川周八（研師）、保坂喜一郎（鞘師）、海津大助（挽物師）などの名が残る（図35）。いずれも知名度の高い芸術家ではないが、腕のよい職人・工人を集めている。また、事業を監督した役人としては歴史や美術工芸に造詣の深い、杉孫七郎、税所篤、黒川真頼、稲生真履、堀博などが関わっている。

　御物整理掛が廃されて以降、外部の技術者に委託して行われた正倉院宝物の修理は、大正十年（一九二一）と昭和四年（一九二九）に漆工品四六点について、吉田三兄弟（吉田立斎、北村久斎、吉田包春）が行っている。

　戦後は、昭和二十七年、三十一〜三十三年（一九五二、五六〜五八）に木工家の二代

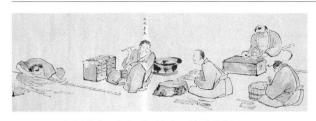

図35　正倉院宝物修理実況図巻（東京国立博物館蔵）

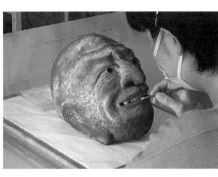

図36

目・坂本曲斎が木工品四二点の修理を行い、昭和三十五〜五十年（一九六〇〜七五）にかけては、具足師の牧田三郎が正倉院の皮革製品八一点の修理を実施した。昭和三十八〜四十八年（一九六三〜七三）には、漆工品二三三点の修理を漆芸家北村大通が行った。

これら戦後に行われた器物類の修理には、漆や膠などの天然材料に加えて、各種の合成樹脂を用いている。

また、木工品のなかには、失われた部分を新たに補い構造的な強化を図る「復元修理」を行ったものもあったが、基本的にはオリジナルの補強にとどめる「維持修理」の方針で実行されて

いる。

この他にも刀剣類一四八振について、明治の錆落とし以来の本格的な研磨が昭和二十七年、三十三〜五十二年（一九五二、五八〜七七）に研師小野光敬によって行われた。

昭和六十〜六十二年（一九八五〜八七）に装潢師岡墨光堂が鳥毛立女屏風の彩色の剥落止め修理を、平成十五・十七年（二〇〇三・〇五）には彩絵仏像幡のフォクシングの除去を行っている。

平成五年（一九九三）からは伎楽面の修理が始まり、現在も継続している。伎楽面は桐製の木彫面と麻布を漆で固めた乾漆面とが合わせて一七一面あり、毎年二面ほど修理している。表面の彩色の剥落止め等については岡墨光堂が、木地および乾漆地の強化については漆芸家北村昭斎・繁父子が実施している（図36）。

二　宝物修理の理念

前節で述べたように、近代以降の正倉院宝物の修理方針や方法はさまざまである。それは

破損している宝物の材質や部位、その損傷状況によって、対応を変える必要があるためで、それに伴って修理の仕上がりについても変わってきた。

これまでに行われた宝物の修理には、破損していなかったかの如くにするような「復元修理」、あるいはオリジナルとは色調や素材をあえて違えたものを補って強化し、修理箇所を明確にする修理などがある。両者ともに必要に応じて構造的な強化が行われ、その違いは補った修理材を目立たなくするか、あえて明らかにしておくかという点にある。

それに対して、現在の修理では、真正性が失われることのないように調和を図りつつ、オリジナルを改変することなく残し、最小限の処置にとどめるという「現状維持修理」が主流である。かつて某洋酒の広告キャッチコピーに「なにも足さない。なにも引かない」というものがあった。文化財修理においても物理的には難しいが、心構えとしてはそれが最も望ましい。加えて、やりなおすことができる修理（可逆的処置）が原則となっている。

伝世品である正倉院宝物は、出土品では失われることが多い、製作当初の痕跡や風合い等が残されている。その痕跡からさまざまな情報を引き出せる場合があるため、安易な修理を採ることはできないが、手をこまぬいていると粉塵に帰するようなものもある。

繰り返される修理

　文化財の修理にあたっては、一般的にこの先に再び修理をする必要がないようにするものと考えられがちであるが、実際には文化財修理に終わりはなく、何度も繰り返し作業を行う必要がある。正倉院宝物の場合、国の予算で修理資金を準備するわけであるが、再修理が必要になることをお金を扱う予算部局に伝えた際にはおおむね理解が得にくい。もちろん、短期間に再々にわたって処置を要するような修理では、かえって宝物の劣化を促進させてしまうおそれがある。しかし、文化財はいったん修理を行ったからといって未来永劫、良好な状態が保たれるわけではない。保存環境によって異なるが、数十年から五十年、百年後に再び修理を行わなければならない状況が訪れる。そこで修理前の状態に戻すことができるように修理をしておくことが求められる。そのため、繰り返し修理が実施できるような修理材料を用い、施術をしておくことが肝要となる。

　また、正倉院宝物のような古文化財は絹だけでなく、木材や天然繊維などの有機物素材で作られており、そのもの自体が経年劣化により弱っていることがある。その場合、接着や新補の修理材料が強すぎると、かえってオリジナル部分を損傷させてしまうので、意図的に接着力を抑えたり、補強材にも強すぎないものを用いたりする。このことも再修理を要する理由となる。

修理材料

修理に用いる材料は和紙・糊・布海苔（ふのり）・膠・漆など、古くから用いられている天然材料が中心であるが、戦後は人工的な合成樹脂等も用いられている。先に述べたように、修理材料に可逆性を求める場合、天然材料のうち漆や膠は選から外れ、接着強度が必要な場合には合成樹脂を選択することがある。合成樹脂は可逆性を備えながら、接着力を調整することが可能である点において、天然材料と比べると有利となる。

しかし、現実的には文化財に合成樹脂を塗布した場合、あとで合成樹脂のみを溶剤で取り除くことはきわめて困難であり、可逆性はガラスのプレパラート上で確認できるにすぎない。

そのため、修理材料の可逆性について、ここまでその必要性を唱えてきたことと矛盾するが、実際には修理対象の状態や保存状況によって可逆性を備えない漆や膠を用いることがある。ただし、いずれの修理材料についても、必要最小限の量を要所のみに用いる「維持修理」を心掛ける点については一致している。

漆については正倉院宝物に限らず、文化財全般に用いられており、折れた木製品はもちろん、割れた陶器の金接ぎ（きんっ）をはじめ、石製品や金属の接着にも用いることができる。その接着強度は経年劣化とは無縁で、出土した一万年前の漆工品をみると、漆が塗られていた木部は

朽ちて失われても、漆塗膜だけが残るほど堅牢である。また、強力な酸やアルカリにも耐性があり、どのような有機溶剤や酵素を用いても除去はできず、取り除くには刃物で削るなど物理的手法を用いる以外にない。したがって、使用に際しては細心の注意が必要となる。なお、ひと言で漆を用いた修理といっても、接着以外に漆工品の漆塗膜の剥離や亀裂を補修するような場合もある。漆は浸透性が低いため、修理部位自体の強化については効果が期待できず、かえって脆（もろ）くなる危険性もある。また、漆を用いた部分は黒くなるため、使えない場合もある。

膠については、接着もしくは膠水溶液で彩色した顔料塗膜の補修などに用いた場合、光沢や濡れ色への注意は必要であるが、漆のように処置後の色調に配慮する必要はない。

なお、漆や膠は、その濃度によっては修理対象自体の素材を変形・変性させてしまうため、使用できない場合がある。仏像を例にすると、美術的な観点からすれば、目立つ顔と目立たない台座裏とでは処置が異なり、信仰の対象として自立させる場合などは見た目より強度重視の施工となる。このような事情に応じた修理が求められるため、修理方針がケースバイケースとなる。

修理材料は対象となるものの材質や損傷状況、保管場所に応じて、天然、人工のいずれを用いるのがふさわしいかを吟味し、試行したうえで用いている。しかし、何よりも求められ

86

るのは適切な処置とそれを裏付ける確かな技術力である。

修理におけるエビデンス

　近年、わが国の文化財修理に用いる漆について、海外産よりも良質で優れた日本産が一番適しているという、日本人の自尊心をくすぐるような「耳あたり」[*10]のよい言葉で語られることがある。しかし、日本産漆の優位性には何ら科学的な根拠はない。日本産の漆は鮮度がよいため、低粘度かつ高活性であることから良質とされるが、中国産の漆と質が異なるものではない。日本と中国のウルシノキは同種のものであるが、中国産の漆は採取の方法が日本と異なり、日本に輸入されるまでの製品管理に問題があるために劣化してしまう。また、増量目的や扱いやすくする目的で油をはじめ添加物を加えるなど、中間加工が行われた結果、品質が落ちるのである。これらを改善すれば、産出される漆の量たるや膨大で、美術工芸にとどまらず、建造物に多用する途も開ける。そもそも中国産漆はすでに江戸時代から現在に至るまで、日本に輸入されて、工芸品に使われている。建造物も含めた場合、文化財における漆の使用量から考えて、日本産だけで賄うことはきわめて困難であり、高品質の中国産漆の入手と使用は不可欠となる。

　なお、日本産漆でも採取の方法や道具の違いによっては品質が落ちることがある。また、

日本産漆は紫外線に弱く、屋外の建造物に関しては不向きであるが、それに対してアンナン漆やビルマ漆など東南アジア産の漆（正確には漆とは別種）は紫外線による劣化が少ないという特性を備える。たとえば、漆工芸品の上塗りや艶上げには日本産を用いるなど、さまざまな用途や工程ごとにそれぞれの漆材料の特長を生かして使い分けることが求められる。

また、天然材料に限らず、合成樹脂をはじめとする人工的な材料も、使い方と修理後の保管場所も含めた保存方法を考慮して用いることが肝要となる。戦後、水溶性アクリル樹脂やポリビニルアルコール（PVAL）等の合成樹脂が文化財修復のための接着剤として盛んに用いられた。伝統的な糊や膠、布海苔などの生産縮小もあり、浸透性が高く、取り扱いやすい合成樹脂等の使用が増加したのである。また、天然材料に比べて処置後の黴発生のリスクが低いため、その使用が推奨されたこともあり、一時期は何にでも効く万能薬のごとくに用いられた。しかし、その施工方法やメインテナンスについて、誤った理解のもとで使われた結果、経年変化により合成樹脂が白化し、除去が必要となるケースが確認されるようになった。ただし、適切な施工と保存を行えば問題はなく、現に正倉院事務所で半世紀以上前にPVALを試用して、保存試験を継続している染織片を確認しても、絹の風合いを残したまま良好な状態で保たれている。

天然材料については文化財修理に使用してきた歴史が長く、使用方法を含め、ノウハウの

蓄積がある。一方、人工的な材料についても、主だったものについては、文化財への使用開始から半世紀以上が経過しており、修理する技術者も取り扱い方に慣れ、経年によって生じる副作用や欠点を認識できるようになった。たとえば、カルボキシメチルセルロース（CMC）やヒドロキシプロピルセルロース（HPC）などのセルロース系接着剤は澱粉糊等の代用品として欧米の文化財修理に用いられている。天然由来のセルロースから作られ、食品や医薬品にも増粘剤や粘着剤として添加されている安全なものであるが、わが国では当初は扱い慣れていないことから敬遠された。しかし、経験を重ねるうちにその特性が理解され、膠や澱粉糊、布海苔と使い分けることで、有効性を発揮することが確認されている。

天然、人工の如何にかかわらず、修理材料に魔法の薬のようなものは存在しない。また、どちらかが一方的に優れているというものではなく、それぞれの特性を生かし、互いを補完するような使用の仕方が肝要となる。いずれを用いる場合でも過信や妄信は危険で、その使用法を誤ると、先に述べたような過ちを繰り返すこととなる。

正倉院事務所では時間が経って担当者が替わっても、所蔵する宝物の保存という一つの目標のもと、課題を共有し、引き継ぐことができる。そのことが修理材料や保存環境について、長期間にわたる定点での経過観察を可能としている。

三　修理の現場

整理と修理

正倉院事務所には、正倉および正倉院宝物の保存の実務にあたる保存課と、事務を行う庶務課の二つの課がある。保存課には整理室、調査室、保存科学室の三室があり、それぞれ宝物の整理と修理、調査、保存に関わる職務を分掌する。そのうち整理室は正倉院事務所の前身である帝室博物館の正倉院掛を引き継ぐ、経巻と染織品の整理分類と修理を行う職員が所属する部署である。

本章第一節に記した伝統的な技術と材料を用いて修理を行う職員が所属する部署である。

そもそも、なぜ「修理室」ではなく、「整理室」なのかという、室名の由来に疑問を抱くかもしれない。修理に際しては、着手する前段階の作業として、対象となるものを分類するために整理作業に取りかかる。なかには水をつけて皺を伸ばすだけで崩壊するような染織片もあり、整理整頓して、安置するのみで、維持保存するような場合もある（図37）。

そして、いまも未整理の染織片が辛櫃に収められており、最初に着手することが整理であることに変わりはない。ちなみに整理室は以下の理由から年度ごとに宝物の増減数の報告を行う。辛櫃に収められた状態の染織品は辛櫃一つにつき一括で一件という数え方をするが

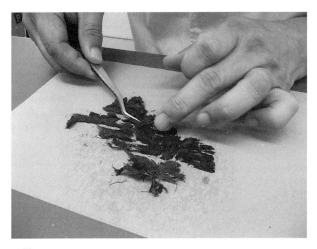

図37

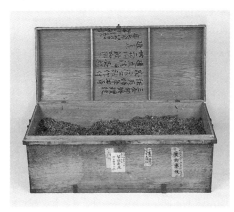

図38

でに衣服の身ごろと袖がそれぞれ別のものと

る（図39）。また、その逆に、すことで、登録上の宝物が増えることにな行うことで、登録上の宝物が増えることにな（図38）、そこから取り出されて整理や修理を

図39

して整理され、二件と数えられていたもの
が、調査の結果、同一個体のものであるこ
とが確認された場合は一件減る勘定となる。
つまり正倉院の外へ持ち出されたり、外部
のものが持ち込まれたりするという意味で
の増減ではなく、宝物の総重量に変化はな
く、数え方が変わるだけの話である。

なお、紙製宝物については、正倉院文書
の整理・成巻作業以降は聖語蔵経巻の修理
が行われた。聖語蔵経巻の修理は明治四十
三年（一九一〇）に開始され、平成二十年
（二〇〇八）に全巻について、糊離れや虫
喰いの補修などをひととおり終えている。
なかには修理が行われてから百年以上経過
した経巻もあるが、現時点において大幅な
再修理が必要な状況は見当たらない（図

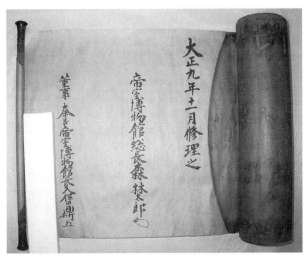

図40　大正9年に修理を終えた経巻。当時の正倉院を管理していた帝室博物館総長森林太郎（鷗外）の名が記されている

染織品の修理と収納方法

正倉院宝物の総数は約九千件あるが、そのうち染織品は破片まで数えると約二十万点に及ぶ。数が増えるのは複数点で一件を成すというカウント方法によるためである。絹や麻、獣毛を縮絨したフェルトなどがあるが、最も数量が多く、劣化が進行しているのは絹製品である。いずれも、かつて辛櫃に一括して収められていたが、明治時代以降に原形をとどめているものと断爛や塵芥となった裂片とに選別・整理し、その状態や大きさに応じて修理が行われ、収納されている。

40）。

図41

図42

①静かに安置

原形をとどめている染織品のうち、帯や襪（古代の靴下）などの小型の染織品は箱や�夹筒に収納している（図41）。一方、衣服や寺院の堂内荘厳に用いた幡や天蓋など大型のものも

94

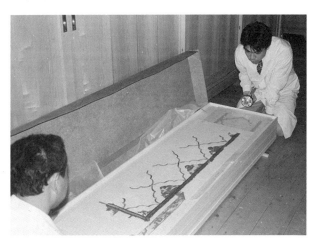

図43

少なくない。そのうちの麻製品については、比較的状態がよいものは折り畳んで収納されているが、絹製品に関しては、折ることや巻くことはもちろん、衣紋掛けに吊るすような保管方法は採れない。そのため、平らに伸ばして籐架、幡架などの架台に安置しておく。

籐架とは桐製枠に籐を編んだ底部を貼り、通気性を高め、かつ軽量化を図った、大型の染織品の収納架台で、重ねて置くことができる（図42）。幡架は木枠に紙を貼った長方形の平台で、わずかな立ち上がりが付く。約八百点伝わる小型の幡の収納などに用いている（図43）。

なかには平らにして置くだけでも、絹繊維が切れて自然崩壊してしまうものもある。その場合は、「落とし込み台」と称する、横ず

図44　中性紙の落とし込み台に染織品残片を収める

図45　天蓋垂飾（裏打紙で補修）

れしないように中性紙の厚紙を宝物の形状に沿って掘り下げた台を拵えて安置する（図44）。また、原形をとどめているものでも、繊維の断裂が生じた箇所にはそれ以上に裂け目が拡がらないようにするために紙の裏打ちを行う（図45）。このように欠損箇所があり、かろうじて形状を窺えるようなものは「残欠」と呼び、状況に応じた補修が施されている。

②裂片の装丁

断爛や塵芥となった裂片は屏風装、軸装、玻璃装（はり そう）、帖装（ちょうそう）という収納方法が採られてきた。欠失した箇所や破れた箇所には生麩糊（しょうふのり）をピンセットで糸目の乱れを整えて、伸べ広げる（口絵15）。その前処理としては、まず筆で水（現在はイオン交換水を用いる）を繊維片に付け、その前処理としては、まず筆で水（現在はイオン交換水を用いる）を繊維片に付け、（小麦の澱粉）を使って、紙を裏打ちする場合もある。

屏風装は奈良時代の屏風下地の骨組みを再利用、あるいは新たに作った屏風骨に和紙を貼り込み、そこに古裂片を貼る整理方法である（図46）。オリジナルの画面は屏風骨から取り

図46

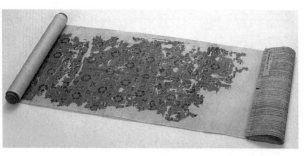

図47

外して別保存し、残りの屏風骨に和紙を貼って古裂を貼る下地とした。天保年間の開封時（一八三三〜三七）に行われ、「東大寺屏風」という名称で明治時代の正倉院目録に登載されている。明治・大正時代の修理でもこのような奈良時代の屏風の転用による大胆な手法が踏襲され、整理が一段落した後は新造した屏風を用いた。大正三年〜昭和三十九年（一九一四〜六四）までで古屏風装、新造屏風装あわせて五百五十枚ほどを製作し、立てたままの状態で、二十数枚を一つの箪笥に収納している。なお、天保年間に古裂片を貼り交ぜた「東大寺屏風」は下地の破損が進行していたため、昭和二十六年（一九五一）に解体された。貼られていた古裂片は裏打紙に貼ったまま、一枚ずつ分けて箪笥に収納され、屏風下地は外して別に保存されている。これなどはすでに二度の改装を行ったことになる。

軸装は長尺の裂片などを和紙に貼るか、平絹に縫い付けて木軸に巻く（図47）。染織品を巻物に仕立てて、コンパ

98

図48

クトに収納する方法として採用され、昭和四十二年（一九六七）までに二百五十巻ほど製作した。ただし、開閉のたびに古裂が傷むという欠点があり、現在は製作していない。

玻璃装は裂片をガラス板で挟んで収納する方法で、一〇枚ずつまとめて前扉式の箱に収めていた（図48）。裂の表裏の観察を可能とする収納方法で、五百枚ほど製作されたが、ガラス板に調湿能がないため、黴が生じやすいという欠点があった。そのため、平成十年（一九九八）を最後に、この方法は不採用となり、既存のものはガラスを外して中性紙で製作した落とし込み台紙に裂を配置する収納方法に改めた（図49）。なお、改装後も玻璃装という名称は踏襲している。

帖装は染織片を同じ種類や同じ色のものごとに、一枚の台紙に貼り込み、それを二〇枚ずつ綴じて、一冊の帖冊に仕立てたもので、約九百十冊あり、現在も作成している（図50）。なお、この整理方法では一枚の台紙の両面に裂片が貼り込まれていたり、和綴じの喉に近い部分に貼られたりして、裂片に負担が掛かるなど、保存上の

図49

図50

不具合が確認された。そのため、平成二十一年（二〇〇九）からは一枚ずつシート状に独立させ、畳紙でまとめる収納方法に改装し、新たに作成するものについても同じ仕様で行っている。

このように、いったんは修理処置を施し、整理を終えた宝物についても、本体に悪影響をおよぼすような状況が確認された場合には、その都度改装を行っている。また、残欠と呼ばれる染織品群について

も、糊の強度や紙の収縮によって、本体に負荷が生じている場合は紙の裏打ち等を除去して再修理を行うことになる。たとえば、明治・大正時代の修理では裏打ちに平絹を用いるほか、細く切った紙片を切れ目に直交するように渡して貼り、補強しているものもあるが、先述の状況が確認され、また美観も損なわれていることから改装された（口絵16）。

文化財の「トリアージ」

正倉院展に来た多くの方が、衣服や荘厳具などの色鮮やかな染織品を見て、奈良時代の姿をそのままとどめていることに驚いている。しかし、戦後七十回以上を重ねる正倉院展に展示された染織品はごく一部の健全なものに限られている。正倉院展の熱心なリピーターは何年かごとに繰り返し、同じものを見ていることに気づくだろう。実は大多数の染織品については、展示はおろか、移動すらままならないほど劣化しているため、わずかな距離しか離れていない奈良国立博物館へも辿り着けないのである。これまで記したように修理を進めては

いるが、粉状化した絹製品は水を付けて繊維を伸ばすだけで硬化して変質してしまう。また、絹製品はさまざまな色に染められているが、その染料あるいは媒染剤の影響からか、同一個体の染織品の染め色ごとに劣化の進行状況が異なることもある（口絵17）。

このように、染織品の総量が膨大で、損傷状況が異なるため、一律に処置が行えないという事情はあるが、このまま何も手当てをしなければ、形状がなくなり、粉塵に帰するものもある。

修理することでオリジナルの純潔な価値が損なわれるため、手を加えるべきではない、という「原物至上主義」、あるいは「オリジナル原理主義」が唱えられることがある。しかし、

それ以前に文化財が消えてしまっては元も子もない。

絹の成分はタンパク質で、フィブロインと呼ばれるコアを膠質のセリシンの層にくるまれた形をしている。天然繊維のうちの動物繊維に分類され、何もしなくても時間の経過とともに分解されて形がなくなってしまう運命を持ち、その寿命は八百年ともいわれている。正倉院の絹製品はすでにその理論値をはるかに超えているが、いまだに健全な状態を残すものも少なくない。しかしながら、移動時の微振動でも崩壊する状態のものが多数を占めているのも事実である。

本章第一節では修理担当の職員が行っている染織品の修理について、高度医療に該当しな

図51　天蓋を取り付けていた絹紐の形状が失われつつある

いかのように記したが、装潢技術で物理的に絹繊維の崩壊を食い止めるという至難の業を用いている点で、かなり高度な技術といえる。しかし、このような伝統技法を用いた保存処置にも限界があり、「化学療法」を処方するなど、決断の時期が迫っている。

まさに医療現場と同じように宝物の保存の現場でもトリアージ（救命順位付け）を行う必要が生じつつある。延命措置を一切せずに「ホスピス」で余命を全うさせるのか、あるいは粉状化した繊維を合成樹脂で固めて形状を残す「エンバーミング（遺体保存）」を行うのか、究極の選択が迫られているものもある（図51）。正倉院展の華やかさの裏側にはこのような宝物もあるという現実を知ったうえで、天平の精華を享受していただければと思う。

四　修理の予後

修理の有効期限

正倉院宝物は作られてから千三百年近い時間が経過しており、色が褪せ、変形し、彩られた色料が剥離するなど、経年劣化から逃れることはできない。それに加えて、明治時代以降は産業構造の変化に伴い、大気汚染が進み、近年は地球温暖化をはじめとする自然環境の変

化が顕在化している。また、公開の機会が増えるなど、宝物を含むわが国の文化財を取り巻く環境は大きく変化し、近代の百年はそれまでの百年よりも、劣化の進行が明らかに加速している。

これまでに述べたように、正倉院宝物に限らず、わが国の文化財は近世・近代に大規模な復元修理を受けており、そのおかげで、今日われわれはそれらを目にすることができる。当時の修理には膠や布海苔などの天然材料を用いているが、修理からすでに百年以上経過しており、その効力が低下しはじめ、再修理の時期が迫ってきているものもある。絹などの有機物の脆弱性については前にも述べたが、膠や布海苔などの有機物系の接着剤も有効期間は限られている。

平成を迎えた頃から、宝物の点検時に木製や漆製の宝物のうち、膠で接着された部位の脱落などの不具合が五月雨式に確認されるようになった。喩えが適切ではないかもしれないが、部屋に灯していた蛍光灯のうちの一本が寿命を迎えて点灯しなくなると、連鎖的に他の蛍光灯も切れていくという状況に似ていた。それももっともな話で、木漆工品の構造的な修理は、明治時代に御物整理掛において集中的に実施されたものが大部分を占めているため、このような事態が到来したものと思われる。

接着がはずれたのであれば、再び同じように着ければよさそうなものであるが、文化財の

修理はそれほど単純ではない。まず、接着剤が塗布してあった面には硬化した古い接着剤が残ったままとなっており、再接着をするにはそれを除去する必要がある。戦後から用いられた合成樹脂の接着剤は揮発性の高い有機溶媒を用いることで比較的簡単に除去できる。一方、膠の除去は一般的には湯に浸して緩ませて行うが、そのもの自体が脆弱な古文化財では、湯を使うような処置はとれない場合がある。そのため、膠は必ずしも可逆性が期待できる修理材料とは言い切れなかった。しかし、近年はタンパク質のみを溶解できる有機溶媒アセトニトリルや分解酵素トリプシンなどを用いることによって膠を除去できることが確認され、可逆性が担保されるようになった。

コラム　森鷗外からの宿題

ここでは本文中で述べた修理材料の可逆性に関連する宝物の修理事例を二つ紹介する。

一つ目は瑠璃坏というガラス製脚付きの坏である（口絵3・図52）。唐の詩人王翰の『涼州詞』にある「夜光杯」を連想させ、シルクロードのロマンを搔き立てる有名な宝物である。正倉院に収められた経緯については不明であるが、コバルト発色による美しい青色のアルカリ石灰ガラスは、当時わが国では作ることができなかった。文様を彫り

105

図52　オリジナルの受座

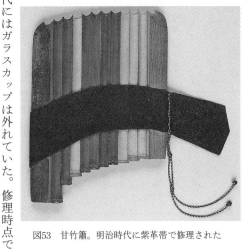

図53　甘竹簫。明治時代に紫革帯で修理された

表した銀製の脚が付くが、明治時代にはガラスカップは外れていた。修理時点ではカップを受けて接合する脚上部の受座が見当たらず、痕跡から類推して新しく作った受座を補い、漆で接着している。その後、宝物の整理過程でオリジナルの受座が発見されたが、漆を用いた接合修理によって、明治時代に補われた受座はもはや取り外すことができな

図54　甘竹簫。オリジナルの木製帯

くなっていた。ただし、この堅固な修理のおかげで、正倉院展などに安全に展示できていることを考えると、一概に非難することはできない。

次に紹介するのは甘竹簫という西洋のパンフルートと同類の吹奏楽器で、中国では漢代以前よりみられ、長さの異なる竹管を横に束ねる。当初は調律するための笛「律」と考えられ、明治三十七年（一九〇四）に、新たな竹管を補って十二管とし、新旧の縁木で挟み、紫革帯で巻き留める修理が施された（図53）。しかし、その修理の直後にオリジナルの竹管九本と縁木が発見され、さらに昭和四十年（一九六五）には木製の薄い板が一枚発見された。これにより、本来は『国家珍宝帳』所載の「甘竹簫一口 楸木帯 紫綾綾袋緋綾裏」に該当する十八管の簫であることが明らかとなった（第一章図8、図54）。これも明治時代に膠を用いて修理しているため、先の瑠璃坏と同様に再修理ができないものと考えられていた。

大正六～十一年（一九一七～二二）に帝室博物館総長兼図書頭の職にあった森林太郎（鷗外）は、その間に四度、正倉院の御開封期間中に奈良に滞在し、曝涼の監督にあたった。鷗外は大正九年（一九二〇）の曝涼のときには、楽器の音律等について調査を行っている。

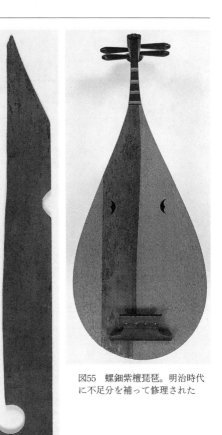

図55　螺鈿紫檀琵琶。明治時代に不足分を補って修理された

図56　同。オリジナルの腹板

図57　甘竹簫の再修理の状況。明治時代に補われた革帯の下の虫損

螺鈿紫檀琵琶は明治十四年・二十八年（一八八一・九五）の二度にわたって、失われた部分に新たに材を補って修理が行われた（図55）。ところが、鷗外の楽器調査の際に、この琵琶の腹板の存在が新たに確認されたが（図56）、本来の位置に取り付けられることはなく、いまも琵琶本体の横に、一通の書き付けを添えて保管されている。そこには、本体はすでに新材を補っているため、その腹板の処置については「後ノ処分ヲ待ツモノナリ」と、後世に判断を委ねる旨が鷗外の名で記されている。

実は先の甘竹簫は鷗外の楽器調査の発端となったもので、鷗外が自ら調子笛（律）を製作させるなど、最も関心を寄せていた。すでにこの時点で、「簫」であると認識されていたと思われるが、琵琶のような書き付けは残らないものの同じく改修は行わず、「後の処分を待った」ものと考えられる。

この甘竹簫は近年の調査において、竹管に著

図58 『延暦十二年曝涼使解』（部分）

図59　甘竹籬。オリジナルパーツを集成

しい虫損が確認され、損壊の恐れがあることが明らかになり、修理に用いた膠の接着力が弱くなっていることも確認された（図57）。なお、『延暦十二年曝涼使解』に「甘竹籬一口虫喫」と記されており（図58）、献納から四十年たらずの時点で、すでに虫害を受けていたことがわかる。

平成三十年（二〇一八）、本文で紹介した分解酵素の安全性が確認できたことから、修理に着手した。幸い甘竹籬は奈良時代のオリジナル箇所に手を加えることなく、明治時代に補われた紫革帯や竹管を取り外すことで、解体することができた。

現時点では解体後、旧竹管の虫損部

110

分に漆や合成樹脂の木屎を補塡し、強化を終えた状態にとどめている。各部材を接合して本来の姿に復元するのか、接合せずに留め置くかについては、いずれが保存に資するかを見極め、「後の処分を待ちたい」と考える（図59）。

修理の跡を辿る

修理を受けた部分と千三百年近くを経過したオリジナル部分とは、必ずしも一瞥で見分けがつくわけではない。宝物を観察していると、新しく補ったような綺麗な部分が実は天平工芸のオリジナルである場合もある。

正倉院宝物の修理箇所について、具体的にどこをどのように処置したかという記録は今後の保存に資する情報として、明らかにしておく必要がある。しかし、明治時代に行われた修理については記録が乏しく、詳細が不明な場合も多い。修理を受けてから百年以上経過したものもあるため、修理箇所も劣化速度は加速している。そのため、肉眼による観察のみでは、修理の有無を含めて、修理箇所の特定は困難になりつつある。このような状況の下、明治時代の正倉院宝物に関わる史資料、たとえば拓本や細密な描画、写真、それに文献記録類を併せて見ながら、修理状況の確認を行うことが求められる。これらの史資料は明治時代に修理

を受ける前の状況を知ることができる貴重な調査記録に位置づけられる。また、丹念な科学分析を試みることで、オリジナルと新補箇所を区別することが可能となる。ちなみに、保存科学という学問領域は、本来は文化財の真贋や補修の事実を明らかにする目的で生まれたと聞く。

明治時代から戦前までは、天皇の権威を象徴する御物としての価値や純粋性を損なわないようにするため、宝物の修理が行われていながら、修理を受けた事実を覆い隠していたという指摘がある。*11 時代的な背景のなかで、宝物を神聖化する国家の意向に沿うことがまったくなかったとは言い切れないが、そのことのみで宝物修理を秘匿したとするには無理がある。

先に述べたように、修理についての情報はわからないことも多く、また必ずしも一般的には求められないため、公表されなかったというのが実状ではなかろうか。修理という保存のための努力や営みは現場での危機意識によるものであり、政治的なイデオロギーとは別の次元で実行されたのは確かである。

第四章　宝物をしらべる——調査

正倉院宝物に限らず、人は文化財を眼前にした際、まずそれが何なのか（What：物）に関心が向く。同時にそれがなぜ要るのか、つまり、何に使うものなのか（Why：目的理由）を知りたくなる。たとえば茶碗や着物であれば、そのものを見れば、「What」と「Why」についてはすぐに判明する。わからない場合は、形式学的ないしは統計学的手法を用いて、つまり簡単に言えば、似たものから答えを導きだす。続いて、いつ（When：時）、どこで（Where：場所）、誰が（Who：人）作って、使ったか、どのようにして（How：方法）作られたのかということに興味が湧く。なお、「Where」を知るには別の疑問詞「How」を調べることで判明するといった具合に、各疑問詞の答えを知るには別の疑問詞

へアプローチすることで得られる場合がある。

これら5W1Hの関心欲求を満たすためのプロセスが「調査」であるというと、やや強引すぎるかもしれないが、おおむね外れてはいないだろう。ただし、正倉院宝物の調査は、あくまでも保存のために実施されるのであって、それ自体が目的とはならないことを申し添えておく。

一　宝物調査の歴史

宝物調査のはじまり

奈良時代から近代に至るまで、正倉院宝物の曝涼や出納の際には目録が作成される場合が多い。目録の作成もある意味では調査といえるが、単なる数量検査にとどまらない学術的な調査が行われるのは江戸時代以降である。

江戸時代の宝物点検は基本的には宝庫の修理に伴って行われたもので、徳川幕府が成立する直前の慶長七年（一六〇二）に始まり、慶長八年（一六〇三）、慶長十七年（一六一二）、寛文六年（一六六六）、元禄六年（一六九三）に行われ、しばらく間が空いて幕末の天保四年

114

（一八三三）に実施されている。このうち、元禄六年と天保四年には宝物の寸法や重量の計測、品質形状や銘記などについて記録調査が行われている。

元禄六年の調査時には、鳥毛立女屏風（口絵6）をはじめとする屏風の修理が行われ、絵師にいくつかの宝物の絵図を描かせている。この際に描かれた宝物図の原本は所在不明となっているが、元禄八年（一六九五）の写し『東大寺正蔵院天平御道具図』（東京国立博物館蔵）をはじめとする写本が数多く残る。

天保の際は正倉院宝庫修理にともない、天保四年から七年（一八三六）まで長期にわたる開封であった。この間に国学者の穂井田忠友が古文書や器物の整理を行い、宝物図が描かれた。宝物図は朝廷の御抱え絵師・原在明、絵師・冷泉為恭、東大寺法華堂近くの手向山八幡宮・上司延寅らによって描かれている。また、穂井田忠友はその際の調査で得た知見について、天保十一年（一八四〇）に『埋麝発香』を、その翌年には『観古雑帖』をそれぞれ刊行し、発表している。

これらの宝物図については、江戸時代から明治時代にかけて、さらに転写が重ねられ、巷間に写しが数多く残っている。ただし、写しによっては元図の省略や写し崩れが見られることがある（図60）。たとえば、奈良の一刀彫り作家として著名な森川杜園は若い頃から正倉院宝物の調査に関わっており、宝物の原物を実見して写実的な絵図を描いている。しかし、

図60 『東大寺正蔵院天平御道具図』（東京国立博物館蔵）

名工として名高い杜園が、宝物とは似ても似つかないような姿で表した絵図も残る。時期によっては宝物を見ないまま描いたり、あるいはもともと拙い宝物図の写しを模写したりしたものもあるのかもしれない。

この時期の宝物図はここまで述べたように、描かれた経緯がさまざまで、一部には信を置きがたいものもあるが、明治以降の修理を受ける前の宝物の姿を示しており、宝物の考証をするうえで、資料的な価値が高い。

壬申検査

明治維新による諸制度や社会の変革に伴い、急激な価値観の変容が進むなか、慶応四年・明治元年（一八六八）に「神仏判然令」および「神仏分離令」が発せられ、神道の国教化が図られた。これが引き金となり、古来の伝統文化を軽視し、美術品や建造物等の文化遺産を毀損する廃仏毀釈の嵐が吹き荒れる。寺院等に所蔵されていた仏像や仏教関係の文化財

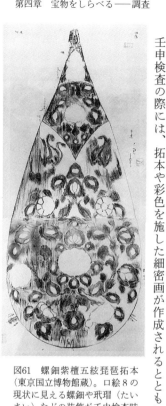

図61　螺鈿紫檀五絃琵琶拓本（東京国立博物館蔵）。口絵８の現状に見える螺鈿や玳瑁（たいまい）などの装飾が壬申検査時には抜け落ちていた。この際の拓本によって本体の修理前の状態がわかる

が多数廃棄され、あるいは古物商の手に渡った。いまも古刹にあった文化財を海外や国内市場で目にすることがあるが、この際の流出品も多い。

このような文化財の危機に直面するに至り、政府は明治四年（一八七一）に「古器旧物保存方」という太政官布告を発し、古器旧物の目録および所蔵者の詳細なリストの作成・提出を命じた。それを受けて翌年に文部省の町田久成や蜷川式胤（にながわのりたね）らによって社寺の所蔵する文物の本格的な調査が実施された。調査を行った年の干支から「壬申検査」と呼ばれ、これにより正倉院宝物の実態も明らかとなった。

壬申検査の際には、拓本や彩色を施した細密画が作成されるとともに、当時の最新技術で

図62　壬申検査を描いた扇面画「明治五年正倉院を開く図」（個人蔵）

ある写真撮影を取り入れている。現在のような光学機器こそ用いてはいないが、「目で見たものごとを記録する」という、今日も調査の際に行う最も基本的な手法を実行している。

ただし、当時はいまだ写真よりも絵図のほうが精細で、色彩も鮮明に伝えている。

明治時代のはじめには、正倉院宝物は必ずしも旧状をとどめたものばかりではなかった。したがって、宝物が修理を受ける前に作成された写真や拓本、細密画、あるいはこの時期に製作された模造品などの副次資料は、奈良時代の姿をうかがい知るうえできわめて重要な役割を果たしている（図61）。

壬申検査は明治政府によるはじめての文化財保護への取り組みであり、正倉院宝物だけでなく、わが国の文化財全般に関する近代的

118

な学術調査の契機となった（図62）。

①明治前期

壬申検査以降、明治の初期に行われた文化財調査は、博物館の創設や国内外の博覧会への出品と関連がある。正倉院宝物についてもこれらと関連した調査が行われている。

明治七年（一八七四）からは、蜷川式胤らによって正倉院宝物についての詳細な調査が行われる。これは翌年に開催を予定していた第一回の奈良博覧会についての事前調査の側面を有した。この博覧会は奈良の商工奨励と殖産興業の一環として開催されたが、壬申検査に関わった町田や蜷川らが誘致したもので、正倉院宝物と大和の寺院等についての把握と再調査の目的があった（奈良博覧会については第六章で詳述する）。調査の内容は壬申検査の手法を踏襲しつつ、拓本は製図法の三面図のように正確かつ多角的に作成され、それを元に彩色した宝物図が描かれている。また、宝物の拓本を木製の立体模型に貼ったものや、本格的な模造品もこのときに製作している。なお、この際の模造品は明治十一年（一八七八）に開催された第三回パリ万国博覧会に出品された。

明治十年（一八七七）、町田らは明治天皇の宝物御覧に先立って、クリストファー・ドレ

ッサーというイギリス人デザイナーに正倉院宝物の熟覧を取り計らっている。ドレッサーは、わが国における博物館創設に合わせて、イギリスからの寄贈品を送り届けるのと同時に、日本製品購入の目的で来日していた。町田はその返礼としてだけではなく、ドレッサーが博物館建設と殖産興業の目的に有用な人物であると考え、天覧の準備に合わせて、わが国の美術工芸品と建築について、調査の機会を与えたのである。その際にドレッサーは正倉院宝物と正倉についても調査を許され、帰国後に刊行した『日本──その建築、美術、工芸』のなかで紹介している。この出版物は欧州での正倉院の認知度を上げる役割を果たしたものと思われる。

その後、明治十二年（一八七九）に大蔵省印刷局長の得能良介とエドアルド・キヨッソーネらが古器旧物調査を行っているが、ドレッサーの調査の行程と似通っており、その関連性が指摘されている。なお、このときの調査では写真撮影が行われ、それをもとに最新の多色石版画技術で印刷された『国華余芳』は有名である。

明治十六年（一八八三）より曝涼期間に限定して宝物の展示公開が始まるが（図63・64）、その準備として前年に黒川真頼が調査を行い、来歴等について考証のうえ、悉皆目録を完成させている。この調査は宝物を正倉内に収蔵したまま展示公開するために企図されたもので、黒川は展示にも携わり、展示位置を図化している（口絵18）。

調査目的が美術学校創設や美術教育にある点で趣旨がやや異なるが、明治十七年（一八八

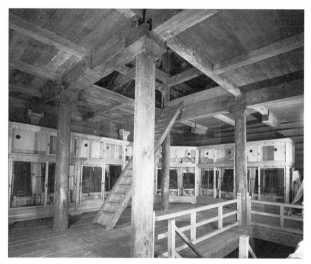

図63　正倉内部（現在）

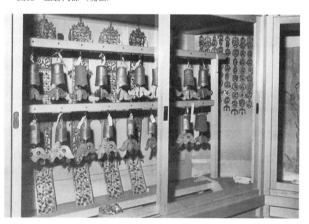

図64　正倉内部（展示状況）

四）から、岡倉天心がアーネスト・フェノロサ、加納鉄哉、狩野芳崖らとともに、正倉院宝物を含む古文化財の調査を開始している。この際の成果として、正倉院宝物のまとまった数の素描や絵図が東京藝術大学などに収蔵されている。

②明治後期から大正

明治二十五年（一八九二）、御物整理掛が整理と修理のための調査・考証を行った。このとき、相当な数の模造品が作られていて、外見からはわかりづらい内部構造や製作技法、すなわち調査項目のうちの「How」について、多くの知見が得られたはずであるが、修理が最終的な目的であったため、残念ながら調査記録は残っていない。ただし、その際に作られた模造品は、「立体的な調書」として重要な意味を持つものといえる。また、この事業を通じて正倉院宝物の全貌が明らかとなり、御物整理掛の廃止後は帝室宝器主管が、明治十五年（一八八二）に作成された目録とは別の『正倉院御物目録』を作成した。この目録は明治四十一年（一九〇八）に博物館へ引き継がれ、今日も正倉院事務所で用いる現役の根本目録となっている。なお、同年には御物整理掛を経て帝室博物館総長となった股野琢が本格的な図録集『東瀛珠光』を刊行している。

このほか、明治三十三年（一九〇〇）から東京帝国大学史料編纂掛（現東京大学史料編纂

所）が、整理を終えた正倉院古文書の調査を行い、翌年にはその成果を反映した『大日本古文書』編年文書の刊行を開始している。

大正六年（一九一七）から四年あまり帝室博物館総長兼図書頭の職にあった森鷗外は、在任中に正倉院の公開に関わる規程を改正している。公開の門戸を開いたことは第六章で詳述するが、これには正倉院宝物の研究を後押しするという目的もあった。第三章で紹介したとおり、大正九年（一九二〇）の曝涼時には、自ら楽器の音律等について調査を企画し、宮内省楽部楽長上真行、同楽師多忠基、同嘱託田邊尚雄らを調査員に招いている。この楽器調査は、その後の学術調査の先駆をなすもので、医学を学んだ鷗外らしい、科学的な関心や調査手法に基づくものであった。

大正十三年（一九二四）からは現在に通じるような詳細な調査に基づいて、調書と台帳目録（第一章第六節参照）の作成が始められた。調査手法は考古学のそれと等しく、型式学的な調査を中心に行った。まずは対象を計測し、品目分類・形状・数量・材料・技法・装飾などの諸特徴を記録する。それによって分類された型式から、製作された時期や地域などについて比較検討を行い、文献史料を併せ見て、その来歴を辿る。つまり、本章の冒頭で述べた5W1Hを考察する研究方法を用いている。

二　現在の宝物調査

特別調査

戦後の昭和二十五年（一九五〇）、内閣総理大臣吉田茂宛に日本学術会議より「正倉院収蔵品の保存について」の申し入れが行われる。提言の内容は、正倉院宝物についての科学的研究調査を行い、保存の方法を考究すること、正倉院構内に不燃性の建築物を新設して常時の研究調査ならびに保存修理の場所にあてるとともに、定期の収蔵品展覧場として収蔵品を広く公開する途を開くことであった（経緯等は第二章第四節に詳述）。正倉院事務所ではそれより前に、すでに昭和二十三年（一九四八）から外部の研究者、実技者、自然科学者などの専門家を招き、薬物と楽器について調査を実施しており、日本学術会議の提言はその調査の継続を期待してなされたものである。

その後、現在も続く「特別調査」として、各専門の研究者や技術者、関連する自然科学者に依嘱し、材質や技法別にテーマを設けて、総合的な調査を実施している。科学的な材質同定など、宝物の保存に直結するものが多く、その成果は大判の美術書を出版するほか、『正倉院紀要』に詳細な写真図版とともに掲載し、広く一般に公開している。

特別調査では肉眼観察に加えて、初期段階より紫外線照射による観察、赤外線写真撮影、X線透過写真撮影などの光学機器を導入して成果を上げている。さらに、昭和二十八年（一九五三）に実施された特別調査「総合的材質調査」や「古裂調査」をはじめ、昭和三十一年（一九五六）の「絵画調査」などで、各種の分析機器を用いた調査を実施した。これらの調査は、正倉院事務所の経常的な宝物の調査にも分析機器を導入する契機となる。なお、現在も特別調査は専門家の主導で行われているが、近年は正倉院事務所の研究職員との協働研究という意味合いが強くなりつつある。

経常調査

毎年の曝涼中に行う調査は大正十三年（一九二四）に始まって、戦中・戦後も継続され、調書の充実が図られた。昭和二年（一九二七）から昭和二十六年（一九五一）までは、石田茂作（帝室博物館鑑査官、後に奈良国立博物館長）、松嶋順正（後に正倉院事務所保存課長）らが、目視による調査を続けた。その成果として、『正倉院御物図録』全一八冊（審美書院）の刊行が昭和三年（一九二八）から始まっている。

現在も目視観察に基づいた調査を行っており、調査研究の基本作業といえるが、戦後はそれに加えて、前項で述べた科学的な手法も取り入れられている。

図65　木画紫檀碁局（上面）

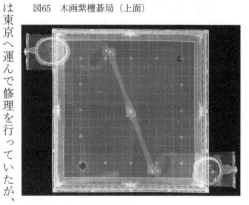

図66　同。Ｘ線透過写真

なお、正倉院宝物は明治時代には東京へ運んで修理を行っていたが、大正時代からは外部に持ち出すことはなくなる。宝物の保全を理由に定められた不文律であるが、修理だけでなく調査に関しても同様に考えられており、このことは正倉院事務所内に分析装置の設置を促す理由にもなっている。

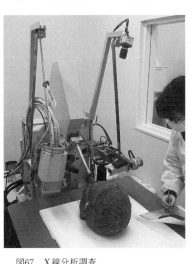

図67　X線分析調査

はじめに導入されたのは実体顕微鏡をはじめ、目視観察を補う光学的な手法を用いる機器類で、昭和四十三年（一九六八）から運用された軟X線透過装置は、木漆工品の内部構造の解明に成果を上げている（口絵19、図65・66）。また、昭和六十三年（一九八八）に導入した赤外線テレビカメラによって正倉院文書のような文字資料や工芸品について、汚れなどにより視認できない墨書を判読するほか、文様の確認に利用するなどして調査の精度を高めている（口絵13）。

材質の調査は昭和五十七年（一九八二）にX線回折装置と蛍光X線分析装置を導入し、無機材料の非破壊分析を開始した（図67）。いずれも対象となる宝物にX線を照射して測定する装置で、前者は金属および鉱物由来の顔料などを構成する結晶物質の種類を明らかにするもので、後者は元素の種類（定性分析）や元素の含有量（定量分析）についても確認できる。

平成になって、それまで非破壊で分析す

る方法がなかった染料や油、接着剤などの有機材料も各種の分光分析装置を導入して調査ができるようになった。その他にも、剥落した資料の分析に用いる走査電子顕微鏡や天然染料の調査に不可欠な高速液体クロマトグラフ装置を配備している。有機材料は無機材料に比べて、より多角的な方法による確認を要するが、劣化や退色が進みやすい染料分析などに優れた効果を発揮している。

現在、正倉院事務所は文化財の保存研究機関として、一定水準の調査機器が揃（そろ）い、調査の精度が向上した。このことにより宝物に用いられた材料について、従来不明であった多くの事実が明らかとなり、その成果は確実に保存に還元されている。

三　調査の現場

あらためていうまでもないが、正倉院宝物の調査に際しては、意図的に宝物を分解したり、一部を採取したりするようなことを行わない、非破壊による調査が前提となる。また、宝物の表面が脆弱な場合は調査時にはなるべく触れることがないように扱う。分析機器で測定する際も非接触で行い、測定にかかる時間も短いに越したことはない。ただし、経年劣化によ

って生じた顔料や漆の塗膜の剥落片、破損によって生じた紙や絹の微細な繊維片については、粉砕や切断、溶液に浸けるなどの処置を施したうえで分析をすることがある。このような処置は剥落片を元の位置へ戻すことが叶わないようなもの、かつ分量的にも多量に存在する場合に限られる。

科学分析の現場

　科学的な分析を行う機器類は医療や環境調査、あるいは軍事などに用いるために開発された技術を文化財に応用したものである。一般的な分析機器は分析対象に小さな試料を想定して設計されている。そのため、楽器のような大型のものから小さなガラスビーズまで、さまざまな大きさのものがある正倉院宝物は、既存の装置では測定することができないため、改造が必要となる。

　大きさもさることながら、正倉院宝物のような古文化財はきわめて脆弱で、さまざまな制約が生じる。たとえば、宝物のなかには、立てたり横にしたりすることが叶わず、なかには保存用の台から降ろすことすらできず、寝かせたままの状態でしか分析できないものもある（口絵20）。そのような宝物にも対応できるように装置の大幅な改造が必要となるため、初期費用が高額になる場合が多い。また、精密機器のため、その維持管理にも相応の費用がかか

るが、それに見合った成果を上げて、宝物の保存に反映させており、現場で携わった者からすると、十分に元は取れているという自負はある。

ただし、スイッチを押すだけで簡単に調理できる電子レンジなどとは異なり、高性能な装置さえ導入すれば、誰でも簡単に分析できるわけではない。装置の原理はもちろん、その有効性や限界などについての専門知識を有し、かつ宝物に関する周辺の情報を十分把握していなければ、得られたデータを正しく解釈できない。

また、一つの分析結果だけを信用して進めていくと落とし穴があるため、いくつかの分析手法を用いたクロスチェックも必要となる。

そして、蛍光X線分析による成分比率（定量あるいは半定量）の測定に限らず、有機材料の成分（定性）については、信頼性の高い分析値を得るためにはさまざまな標準試料を準備することが重要となる。合金については各種の金属組成のものを外注して揃えられるが、顔料や染料、あるいは接着剤の標準試料は市販されていない。そのため、正倉院の職員自らがさまざまな条件のものを作らなければならず、さらにそれらを用いた基礎実験を含め、準備には相当な時間を費やすこととなる。

調査の限界

宝物の状態如何によっては、いくら高性能な分析装置を導入しても、使用できない。外見上は状態が良好でも、問題を内包していることがある。たとえば、ガラス製の宝物は現代のガラス器とは違い、製作時に生じた気泡が器壁内に残っている。気圧や温度の変化によって気泡が破裂する可能性があるため、不用意に分析できず、そもそも無造作に持つことすら憚られる。そのような危険をあらかじめ察知し、宝物の状態を見極める意味からも、調査の最初には目視による観察が欠かせない。さらに、見えない部分については光学的な調査を行い、内視鏡やX線透過装置も駆使する。

赤外線や紫外線、X線を用いた調査は非破壊調査の範疇（はんちゅう）に入る。しかし、展示や運搬の際には、劣化の要因となる自然光や照明の光量を気にかけておきながら、一方では非破壊調査とはいえ、そういうものよりも強い光線を照射しているという自己矛盾が生じる。分析に際しては、常に保存という目的に向けて最小限の負担にとどめることが求められる。強い光は照射時間が短くても、累積すると経年劣化を進行させることになる。癌治療（がん）の放射線照射と同じく、分析対象への影響を極力少なくするような運用を心がける必要がある。

正倉院宝物は外部に持ち出せないため、他の施設への移動を伴う調査は実施していない。また、微細な資料片であっても、意図的に採取するようなこともできない。これは総じて保存および危機管理上の理由によるが、危険を冒してまで実施するほどの調査はこれまでもな

かったし、今後も行うことはない。

分析装置の発達はめざましいものがあり、十年前にできなかったことが、現在はできるようになった例は珍しくない。それゆえに、いまは十分な分析調査ができない状況であったり、分析したが期待した成果が得られなかったりしても、将来は可能となる場合もある。決して焦ることなく、科学技術の発達によって有用なデータが得られる可能性に期待すべきである。調査にあたっては、「見たい、知りたい」という欲求を満たすためだけの分析を殊に戒め、研究を深めるという大義を前にしても、常に禁欲的かつ抑制的にことにあたらなければならないのである。

<div style="border:1px solid">

—— コラム　不要不急の分析 ——

正倉院事務所でいまだ取り入れていない科学的な物質同定手法にDNA鑑定がある。一般的にもよく知られた方法で、生物分類学のほか、犯罪の捜査などにも用いられ、その鑑定結果が重要な証拠となることがある。しかし、その精度について確率的な点でしばしば問題となることがある。

この他にも文化財の残存脂肪酸からの動植物種の同定やスプリング8（大型放射光施

</div>

設）を用いた樹種同定などが話題になり、正倉院宝物にも使える日が来るのかと、わくわくしていたことを思い出す。しかし、かつて文化財の分野で用いられた分析方法でも、いまではあまり使われなくなったものも多い。

正倉院宝物に限っていうと、比較する標準試料を揃えて準備することが困難な場合がある。たとえば、獣毛の動物種を判定する際、電子顕微鏡などを用いて牛の仲間であることまでは絞り込めた。この先、宝物からDNAを採取して同定することも検討したが、比較する奈良時代の牛のDNAについて、標準試料をどのように準備するのかという問題が残る。ホルスタイン種なのか和牛なのか、あるいは牛ではなく馬であったとしても、現代と奈良時代では異なる。もしも食するのならば気になるが、宝物の保存に資するような情報でない限り、分析するのを急ぐ必要はないということになる。

伝統と科学の融合——正倉院学

ここまで述べてきたように、さまざまな分析装置によって、近年は無機物だけでなく、有機物の同定も可能となってきた。そのため、材質については、かなりの部分を明らかにすることができる。また、光学的な手法を用いることで、立体的な工芸品の構造についても明ら

かにできるようになった。しかし、具体的にどのようにして作られているのか（How）という製作技法に関する情報は、機器類を用いた調査のみでは解明できないことがある。その場合は類品と照らし合わせ、文献史料を繙き、現代の工芸家が受け継いだ技術や経験を拠りどころとする。ただし、正倉院宝物に現代の伝統工芸に通ずる技法を見出すことができても、厳密な意味では宝物の作られた奈良時代の技法がそのままの形で伝わっているわけではない。伝統工芸は永い歴史のなかで、材料が吟味され、合理的な構造や技法が選択されて今日に伝わったものである。そのため、伝統工芸作家といえども、宝物の作られた天平時代の技法を簡単に解明できるわけではない。その際には試作実験を行って実証的に究明する場合がある。考古学の分野で行われている「実験考古学」に等しい有効な手段といえる。

工芸技法に関わる研究は体系的に取り組んだ事例が少なく、伸びしろを多分に残しており、工芸品全般の材料科学を含めた技術についての研究という意味では、「工芸学」と称することもできる。

近年、美術工芸の形態や文様といった意匠について、考古学や美術史に基づいた研究が主流となっている。「工芸学」はその成果に加えて、材料や技法の調査で得られた知見、さらに文献史学的な知見を加えることで、より精緻な研究が可能となる。正倉院では宝物の保存に資する研究を包含しており、さらに広い意味で「正倉院学」と呼べる。

第五章　宝物をつくる——模造

　令和元年（二〇一九）の秋、沖縄の首里城正殿が全焼した惨事は記憶に新しい。文化財として指定されているのは建物の上屋ではなく首里城址であるが、生まれたときから首里城を見て育った若者はもちろん、再建の様子を見ていた年配の人たちでさえも涙していた。その姿を見て、あらためて、文化財はそのときを生きている人たちの思いが大切であり、新旧によってその価値を量ることはできないということに気づかされた。

　さて、模造に関する章のタイトルとして、「宝物をつくる」という表現を用いることについてはいささか躊躇があった。しかし、正倉院事務所では模造事業に関して、宝物と同じものをもう一つ作るという意気込みで取り組んでいることから、あえて用いることとした。

らず、なぜ模造品を作るのか、歴史を振り返りながら、その目的や意義などについて記す。

一 オリジナルではないものの価値

再生させる意味

　首里城が炎上する半年前、パリのノートルダム大聖堂が火災で焼け落ちたというニュースが報じられた。世界中が悲嘆するなか、被災したのは木造の屋根尖塔部分で、躯体部は幸いにして被害を免れたため、再建できるという希望も示された。しかし、同時にオリジナルが存在しなくなったいま、その価値は完全に失われたという嘆きも聞かれた。

　ところが、ノートルダム大聖堂の被災した尖塔部分については、十九世紀にデザインを変更して再建されたもので、すでにオリジナルとは異なっていた。そのため、直前の状態に戻すのか、それよりも前のオリジナルに復するのかなど、さまざまな議論が沸き起こった。

　また、平成十三年（二〇〇一）に「イスラム原理主義者」によって破壊されたアフガニスタンのバーミヤン大仏は、その後は「オリジナル原理主義」とでもいうべき立場から、真正

136

さを損なうという批判が強く、再建が阻まれている。新 疆ウイグル自治区のキジル石窟が異教徒によって破壊された状況が歴史の一部として捉えられているように、再建することとなく、事実を記録してとどめておくことに意味があるという考え方もある。最終的にはそのときどき、その土地の人の「思い」によって判断されるのであって、再建しても、しなくても、歴史は刻まれることとなるわけである。

私自身が正倉院宝物を守り伝える組織の一員という立場にあり、言うまでもなく唯一無二のオリジナルが何にも代えがたいという、「原物至上主義」的な観点を有しているのは確かである。しかし、たとえば東大寺の大仏も、治承四年（一一八〇）と永禄十年（一五六七）に戦火で燃え落ち、天平造立時の姿をとどめるのは台座の蓮弁の一部のみとなっている。しかし、信仰という人の「思い」の拠りどころとして、対象の新旧によって価値が変わるものではない。「すべての部品を置き換えられた物体は元の物体と同じものなのか」というギリシア神話の「テセウスの船」のようなパラドックスに陥るが、歴史的な価値はオリジナルなくとも継続しうるとも思え、正直なところ気持ちは揺れ動く。

また、金閣寺や京都御所なども、修理や再建を繰り返しており、すでにオリジナルではなくなっているものの、人々の関心は高い。建造物の場合、その歴史的な価値は存在する場所にもあるため、上屋は真正であるに越したことはないが、新たに作られたり、加えられたり

したとしても、それさえも歴史の一部として捉えることができる。一方、歴史的建造物を別の場所に移築あるいは復元して公開する、江戸東京たてもの園や博物館明治村など標本展示のようなあり方についても価値は存在する。

わが国では太古より、オリジナルではないものにも価値が認められており、伊勢神宮では遷宮（せんぐう）のたびに社殿とともに御神宝も新たに作り替えてきた。そもそも、神道や仏教、あるいは皇室においては、形のある「もの」と形のない「こと・おこない」を守り伝え、関連する場所や空間についても重要な意味をもたせている。御神宝について、軽々に模造と同列で語ることはできないにしても、場所と関連する建物に限らず、文物、つまり「もの」の再生あるいは再現に対する価値は少なからず見出すことができる。

たとえば『風神雷神図屏風』は俵屋宗達（たわらやそうたつ）のオリジナルのみならず、尾形光琳（おがたこうりん）や酒井抱一（さかいほういつ）が描いた写しにも新たな価値が生まれている。また、オリジナルが失われ、複製したものが価値を持つ場合がある。いずれも中国・唐時代のものであるが、四世紀に顧愷之（こがいし）が描いた『女史箴図（じょししんず）』の模写本、あるいは同じく四世紀の書聖王羲之の書状集『喪乱帖（そうらんじょう）』の複製の価値はきわめて高い。

これら複製品の価値は単に時間の経過がもたらしたものではなく、作品がもつ優れた魅力が前提にあることは言うまでもない。

138

再現模造の価値

「模写」や「模造」「複製品」という言葉は「贋作」「レプリカ」「コピー」と同義語として使われ、「にせもの」や「まがいもの」といった悪いイメージを持たれることが多い。そのため、正倉院事務所で製作している正倉院宝物の模造品については、これまで「復元模造」という語を用いることで差別化を図ってきた。おそらく同様の観点からか、九州国立博物館では「再現文化財」、東京藝術大学では「クローン文化財」という呼び方をしている。

呼称についての明確な規定はなく、それが作られた時代や目的によって使い分けている。一般的に文化財においては「模写」や「模造」「複製品」は広い意味で用いられ、形状のみ似せた合成樹脂製のものを「レプリカ」、材料や製作技法まで追求して作ったものを「復元模造」と呼ぶ。それぞれ、オリジナルを写し取る作業である「見取り」や「型取り」で、アナログか、デジタル技術を用いるかによって再現性の精度が異なる。ただし、必ずしも入力時の精度が出力に反映できるとは限らず、アナログ、デジタルのいずれの場合も、最終的には実作や調整には〝ひと〟の力量が関わる。

現在、正倉院事務所で行っている模造事業では、形だけではなく、材料・構造・技法のいずれもオリジナルと同じものを求めて取り組んでいる。ただし、経年による歪みや欠失部、

消えた文様を推定復元することもあるため、元の宝物とまったく同じものにはならない。そこで、もう一つ宝物を「再造（reproduction）」するという意味から、当初の姿を再び現す「再現模造」という造語を新たに考案した。テレビ番組などで馴染みのある「再現映像」や「再現ビデオ」に似ていて通俗的な印象は否めず、「再現」を「再元」に換えて「再元模造」という語も考えてみたが、いよいよ混沌とする。本書では、一般的な場合には単に「模造」と表現し、現在の正倉院事務所の取り組みについては「再現模造」を用いることとする。

二　正倉院宝物の模造の歴史

国策模造

　明治維新後の廃仏毀釈運動をはじめとする伝統や文化の毀損を食い止めるため、明治四年（一八七一）に「古器旧物保存方」という太政官布告が発せられる。この古器旧物保存方は、明治新政府が掲げた殖産興業政策とともに、正倉院宝物の模造事業と密接に関わっている。

　古器旧物保存方を契機として、明治五年（一八七二）に行われた壬申検査（第四章第一節参照）によって、正倉院宝物の実態が明らかとなり、調査に関わった町田久成や蜷川式胤らが

その頃より模造を始めている。その後も宝物調査に合わせて模造品が作られたほか、明治八年（一八七五）から始まった奈良博覧会や、同十一年（一八七八）の第三回パリ万国博覧会に際して製作されたものがいくつか確認できる。

奈良博覧会は今日の第三セクターのような半官半民の組織「奈良博覧会社」が開催運営し、第一回から四度ほど、正倉院宝物を東大寺で展示している。このときの模造は単に展示するためだけでなく、奈良の産業振興のためでもあった。

また、海外での博覧会に際して模造品が作られたのは、染織や漆、陶器など、日本の伝統産業を復興するとともに、海外に紹介して売り込むことで国を豊かにするというねらいがあった。

宝物修理と模造

明治十七〜十八年（一八八四〜八五）には、正倉院宝物のうちの刀剣類に、刀身が錆び付いたものが何振か見つかり、それらは宮内卿であった伊藤博文の指示によって東京へ運ばれて研磨される（第三章第一節参照）。その際に刀剣類二七振が刀身および柄・鞘などの拵えとともに模造される。それらは明治二十三年（一八九〇）に完成し、宝物と並べて天覧に供さ

れ、宝物は宝庫に返納されるが、模造品は皇居内に留め置かれた。この際の模造はそれまで

とは異なり、研磨修理に伴う詳細な観察をもとに作られており、材料・構造・技法にわたって宝物と同様に再現されている。

その後、明治二十五〜三十七年（一八九二〜一九〇四）に宮内省に正倉院御物整理掛が設置され、宝物の大規模な修理が行われたときに、本格的に模造品を製作している。この際には、破損していた宝物を修理のために奈良から赤坂離宮内の作業所に運び、明治時代の名工たちが修理に用いる材料や技法を吟味するために模造品を製作した例もある。この当時、修理と模造は宝物のもとの姿を甦らせるという意味において、密接に関係しており、一体の事業として取り組んでいた。

ここまでにみてきた明治時代の模造品は、のちに帝室技芸員に選ばれるような当代随一の工芸家らが、江戸時代以来の伝統に裏付けられた高度な技術で作ったもので、現在の再現模造に勝るとも劣らない出来栄えのものが数多く見受けられる。

再現模造の萌芽

明治三十七年、日露戦争の勃発に伴い御物整理掛は廃止されるが、大正の終わりから昭和のはじめにかけて、帝室博物館が再び模造事業を企画する。それは大正十二年（一九二三）の関東大震災からの復興および昭和三年（一九二八）の昭和天皇即位の祝賀が契機となった

と考えられる。その事業に関連する文書には「原品万一の場合、尚其典型を留め、併せて汎く公衆をして、その髣髴を窺ふことを得しむるの必要を感じ」とあり、罹災によって模造の重要性を再認識し、危機管理の一環に位置づけたことがうかがえる。こうした理念のもと、製作する工芸作家が直に宝物を調査して、復元的な模造製作を行った。この昭和初期の模造事業は、世界大恐慌の時期と重なり、第二次世界大戦の勃発により短期間で終わったが、その際に掲げられた方針や意義は、現在も正倉院事務所の模造事業に引き継がれている。

正倉院事務所の模造事業は昭和四十七年（一九七二）に始まったが、それまでの模造とは大きく異なる点がある。それは対象となった宝物について、前章で述べたような分析装置や光学機器を駆使して調査を実施し、その結果に基づいて製作することである。形状の再現にとどまらず、材料・構造・技法にわたって限りなく原物に近いものを求めて、宝物が製作された当初の姿を再現することに努めている（口絵22〜24）。

三　なぜ模造を作るのか──再現模造の意義

模造の目的

　なぜ原物があるにもかかわらず、模造品を作る必要があるのか。その理由を端的にいうと宝物の保存に資するから、ということになる。また、原物があるにもかかわらずというよりも、原物があるからこそ、材料・構造・技法を解明できて再現が可能となる。したがって、どの宝物でも再現模造が可能なわけではなく、残存状況によって、想像に頼る部分が多い場合は対象として選ばれないこととなる。ただし、形状や文様が左右対称であるなど、予測可能な意匠であれば、一部が欠けたり、文様が摩滅したり、汚れで隠れたりしていても復元は可能で、製作当初の姿を甦らせるという意味で効果的な再現模造となる。選定の基準となるのは、美術工芸品としての価値が高く、精巧なものであること、あるいは地味なものであっても、歴史資料として稀少価値が高いことが挙げられる。

　再現模造の目的を具体的に挙げると、第一に、唯一無二の脆弱な宝物を保存継承するため、奈良物に代えて展示等に用いることにある。

　二つめの目的は、破損した宝物について、欠失部や湮滅した箇所を可能な限り復元し、奈

良時代にはかくあったであろうという姿を再現することである（口絵21・22）。なお、一般的に模造や模写には、破損や退色した現状のままを再現する場合がある。正倉院宝物の再現模造は後者に当たり、古びたように加工する古色着けは一切行わない（口絵23・24）。

破損していない、もしくはかつて修理を受けた、状態のよい宝物についても再現模造を製作する場合がある。それは再現模造の三つめの目的である危機管理の一環としての取り組みであることによる。本章の冒頭で述べたように文化財は天災や人災によって消滅する危機に常に晒されており、正倉院宝物といえども例外ではなく、危機意識をもって備える必要がある。そのためにもう一つ同じものを作り、別の場所で保管する、もしくはいつでも再現できるように詳細なデータを取っておく必要がある。ちなみに御物を収蔵し、正倉院と同じく勅封で管理されている東山御文庫は、戦国時代から江戸時代の火災を経験した結果、正倉院、皇室や公家の典籍写本を別置したことが成立の端緒だという。

模造する価値

前項に記した模造の三つの目的は、再現した模造品自体、すなわち模造事業の「結果」が果たす役割について述べたものである。多くの場合において、模写や模造の一義的な目的は

代替品として用いることにあるが、古くから「ものづくり」の際には形や技術を学ぶための「写し」が行われている。これは製作の「過程」に意味があるという位置づけによるもので、複製には結果と過程のそれぞれに価値があるといえる。

模造の際には、その対象となる宝物の経年劣化のため、科学的な調査に制約が生じ、究明しきれないというジレンマに陥ることがある。その場合には現代の製作者が習得した伝統的な手法や経験に依るところが多く、それによって材料や技法について検討を行う。ただし、第四章で述べたとおり、今日の伝統工芸は、長い歴史のなかで技術の一部が失われており、正倉院宝物の作られた天平時代の技法にまで遡れない場合がある。そのため伝統工芸作家といえども、正倉院宝物に向き合った際には、解明できないこともある。現代の工芸作家にすれば、古代の工人からいにしえの言葉や外国語で話しかけられているようなもので、理解しえないのである。その「通訳」は正倉院事務所の職員が担うべき〝しごと〟の一つと心得て、古代の文献史料を参考に材料や技法を吟味し、実技者とともに検討する。不明な点があれば、それを解明すべく実験的な試作を行うため、模造が完成するまでには相当な時間を要する。実は古代の技術を再現するうえでの重要な知見は、この模造品の製作過程を通じて得られることが多く、模造事業の意義の一つはここにある。

模造する人

　模造製作にあたる実技者は、創作活動を通して個性を表現する「作家」である場合が多い。

　しかし、再現模造では極力創意を働かせず、ひたすら画工や塗師、石工といった「工人」に徹してもらう。宝物をよく見ると、現在の工業製品のように均質ではなく、凹凸がついていたり、左右非対称であったりする。これは精巧な出来栄えを見てわかるように、天平の工人が技術的に未熟であったのではなく、小事にとらわれない当時のおおらかな気風を反映したものである。しかし、それを真似るとなると作業は困難をきわめ、実技者は模造に着手する前に、試作を繰り返し、天平工芸の特性を手に覚えさせたうえで取り掛かる。模造に際しては、細部に固執することよりも、おおらかで力強い「天平の気分」とでもいうべき趣きを再現することを優先する。そのため、必ずしも描線は合致していなくても、筆あるいはタガネの勢いをそぐことなく、再現することをめざすのである。

　このことは宋代の蘇軾（そしょく）が唱えた「写意（しゃい）」に近い。「写意」や、表面上の色や質感を写して似せるだけの「形似（けいじ）」、あるいは「写形（しゃけい）」にとどまることなく、筆法を会得し、オリジナルの精神や魅力の本質を表現することである。オリジナルと寸分違わず同じものを作るのであれば、デジタルによる最新の「写形」技術を用いるほうが効率的である。

　しかし、再現模造では経年による歪みを補正し、湮滅した部分を推定して復元

　「写意」とは、絵を描く際に対象の形態

147

するなどの作業が必要となるため、デジタル技術のみでは実現できない。

四　再現模造の「レシピ」

再現模造をする際には、どの材料を使って、どのように加工し、構造はどうなっているのかといった「レシピ」が必要となる。

前節で模造の材料や構造、技法については科学的な手法と文献史料に加えて、実技者の試作によって解明することを述べたが、ここでその実例をいくつか紹介する。

御裂裟箱（おんけさのはこ）

『国家珍宝帳』の筆頭に記される「裟裟（けさ）」の収納容器を対象に再現模造を行った（図68）。原宝物は縦四四・五、横三八・二、高さ一二・四センチメートルの黒漆塗りの箱で装飾は一切なく、「漆皮箱（しっぴばこ）」とも呼ばれる。

全面が漆で覆われて材料や構造等が見えないため、X線透過撮影を行ったところ、血管の痕跡が写し出され、その名が示すとおり箱の構造体は動物の皮でできていることがわかった。

図68　御裂裟箱

図69　同。Ｘ線透過写真

また、蓋と身をそれぞれ一枚皮で作っているため、四隅に皺が生じていることや、構造を補強するために麻布を全面に貼っていることも確認した（図69）。

ただ、現在は漆皮箱を作っている工芸家がおらず、具体的に何の動物の皮を使って、どのように作るのかなどは不明であったため、『延喜式』という文献を参考にした。

図70

『延喜式』は十世紀に成立したものであるが、天平宝字元年（七五七）に施行された養老律令の施行細則（式）を集大成したもので、古代の役人の業務マニュアルである。法制書であるとともに、祭祀や宮中で使う物品の原材料など、さまざまな内容が含まれていることから古代の「百科全書」に喩えられる。

そこには皮箱に用いる牛や鹿の生皮や漆下地の麻布などの材料について記されている。また、「筥形（箱型）料」として「歩板（木の板）」、「張縄料」には「熟麻」とあり、皮を木製の型に麻紐で張ったことを示す用具類の記載もみえる。さらに「皮焼並皮刀料」として「鉄二廷」とあり、皮を切るための刃物および皺を伸ばすための焼き鏝といった道具の材料として鉄が記されている。

これらの記載内容とX線透過調査の結果から、以下のような製作工程を推定した。構造材については記載されていたうちの鹿皮ではこの箱の大きさ、および器壁の厚みが再現できないことから、牛の皮を用いることとした。それを水に漬けて柔軟にしたものを、蓋と身それ

それの形と大きさに応じた木型に伸ばしながら張り、四隅に寄った皺を鏝で伸ばして成形した（図70）。皮が乾燥したら木型から外し、補強のための麻布を貼り、漆下地を施したのちに黒漆を塗って仕上げた。

このように科学的な調査に加え、文献史料を参考にして再現できることもあるが、文献史料がまったく残らないこともある。そのときは実技者が試作や習作を行うことで再現するが、次の事例がそれにあたる。

銀平脱合子（ぎんへいだつのごうす）

再現模造の対象は直径一一・五、高さ四・五センチメートルの円形合子で、『国家珍宝帳』に碁石の容器として記載されている（図71）。全面に黒漆を塗り、表面には銀平脱という装飾技法を用いて二羽の鸚鵡が旋回する文様などを表す。銀平脱とは漆下地の上に文様に切った銀の薄板を貼り、それも含めていったん漆を全面に塗り、乾固後に銀の薄板上の漆を剝ぎ取って文様を表す技法である。

X線透過撮影によって蓋天板と身底板は一枚板で、その周縁から側板へと至る部分に一・五ミリメートル間隔で六重の輪が確認できた（図72）。これは模造対象が漆のボディの作り方の一つ「巻胎（けんたい）」という技法で作られていることを示している。また、材料は木目の特徴か

らすべて檜と推定した。

巻胎は昭和四十年代に、X線透過装置を用いた正倉院宝物の調査で、はじめて認識された漆器の素地構造である。それまでは漠然と竹などを編んで作った「籃胎（らんたい）」あるいは木材を旋盤で削った「挽物（ひきもの）」と考えられていた漆器が実は巻胎で、その後、正倉院宝物をはじめ、国

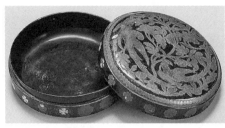

図71　銀平脱合子

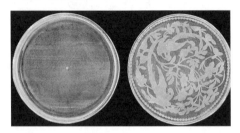

図72　同。X線透過写真

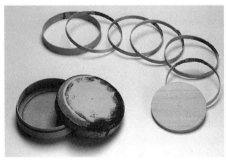

図73

内外でいくつも確認された。ちなみに中国では六世紀後半の北周代から十七世紀の明代に至るまで、多数の巻胎漆器の遺例がみられ、一般的な素地構造であったことが判明している。

この巻胎という技法は大きく二つの方法に分けられる。一つは木や竹を薄いテープ状に加工したものをコイル状に巻き上げて作る方法で、もう一つは直径を少しずつ違えた同心円の輪を重ねて積み上げる方法である。

銀平脱合子については薄い板の総延長がそれほど長くないため、コイル状にして巻き上げて作ることも可能かと思われたが、その決め手は見つからなかった。

そこで、一・五ミリメートル厚の薄板を用い、巻き上げる方法で実際に試作してみたが、分厚すぎて水に浸けても真円にすることができなかった。そのため、少しずつ径を違えた同心円の輪を六枚作り、それを重ねる輪積みの方法を採用することで円形合子の形が再現できたのである（図73）。

模造品の製作過程で重要な知見が得られることを前に述べたが、このように、より具体的な構造や技法が判明することがある。

紫檀木画箱（したんもくがのはこ）

再現模造で宝物が作られた奈良時代の道具が判明することがあるが、本品は木工具史にお

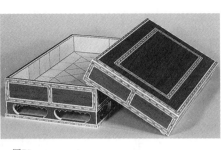

図74

けると「鉋（かんな）」の認識を変えることとなった。

模造対象となったのは縦二三・六、横四二・四、高さ一五・三センチメートルの長方形の箱。欅（けやき）で作った構造体に、外面には紫檀、内面と底裏には黄楊木の一ミリメートルほどの薄い板を貼り、寄木細工の一種、木画（もくが）で矢筈文（やはずもん）や甃文（いしだたみもん）の界線を作って区画する（図74）。

欅製の木地は天板を芋接ぎ（いもつぎ）による二枚矧ぎ（にまいはぎ）とするほかは一枚板を用い、脚は身の側板と一体のもので、側板に香狭間（こうざま）を刳っ（くっ）て作り出したものである。

木画は象牙（ぞうげ）、黒柿、花櫚（かりん）、黄楊木、錫（すず）の細片を一センチメートルの間隔に二四〜三一枚貼り合わされている。これらの細片は一片ずつ切るのではなく、ある程度の厚みを持った材を集成して種子材を作り、その種子材を縦横に切って細い棒状とし、その基本材を再構成して文様の一単位（単位材）を作っていく（図75）。その単位材には〇・二ミリメートルの均一な厚さの黒柿や黄楊木などが箱の長辺の長さにわたって挟まれている（図76）。このような極薄で長い鉋屑状（かんなくずじょう）の材は当時用いられた鉋（やりがんな）では得られず、台鉋（だいがんな）に等

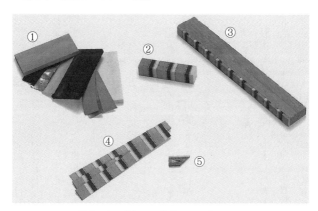

図75　木画の製作工程。①経木、②種子材、③副木をあてて縦横に切る、④基本材を作る、⑤単位材

図76

しい機能を備えた工具を用いなければ作りえないことがわかった。この模造品に取りかかるまで、台鉋の最も古い実物は室町時代のものであることから、それより前には存在しないと考えられていた。一般的に工具類は消耗品であるため後世まで残らず、宝物が作られた奈良時代に遡れないことが多いのである。

五　模造の課題

正倉院宝物の再現模造は、"ひと・もの・こころ"の三つの要素がすべて揃ったときに、はじめて実現が可能となる。しかし、近年はそれぞれについて問題が生じており、事業の継続には課題も多く残されている。

ひと——わざの伝承

形状を写し取る際、出土した考古資料などの場合は、直に錫箔を貼って石膏やシリコンで「型取り」することがある。正倉院宝物にはそのような手法を用いることができないため、寸法を細かく計測して図面や型紙を作成する「見取り」を行う。

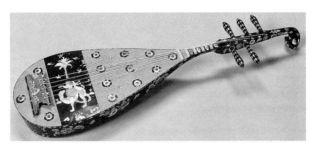

図77　模造螺鈿紫檀五絃琵琶。模造ではX線CTによる内部構造調査やX線分析による材料の成分分析などの最新の科学手法のほか、拓本や模写といったアナログな手法によるデータ取りを行い、3次元プリンターによる石膏のモックアップも参考にした

近年は考古資料を含め、多くの文化財でデジタル技術を用いた三次元計測を行うようになり、正倉院宝物についても対応が可能なものについては取り入れている。このように、オリジナルを写す作業、言い換えると「入力」については、技術革新によって精度が高く、しかも非接触による安全な手法で情報が得られるようになってきた。

一方、「出力」についても、三次元（3D）プリンターによって形状の再現では精度の高いものが得られるようになった。しかし、材質や構造についても原物と同じように作る再現模造の場合、最終的には模造する〝ひと〟が身につけた伝統的な技術や経験に依るところが大きい。経年によってオリジナルに生じた欠失部を復元し、歪みを修正するには実技者の技術なくしては成しえない。もちろん、デジタル技術を用いたレプリカにしても、デジタルと伝統の融合を標榜するク

れによって得られた天平工芸の〝こころ〟を作品に反映し、に蘇った古代の「わざ」が継承されていくことも事業のめざすところである。事実、正倉院宝物の再現模造を機に、永く途絶えていた技法の復元や新たな作品の製作に繋がった例も多い。

図78　螺鈿紫檀五絃琵琶の CT 画像。側面（上）と胴の中央（下）

ローン文化財にしても〝ひと〟の技術が介在することに変わりはない（図77・78）。

　そして、模造を作った〝ひと〟が、そこで得た天平の技を伝えていくことが模造事業の理想で、それなくしては模造事業の価値は半減するとさえいえる。ただ単に模造品が完成すればそれで終わりではなく、また宝物の作り方を伝えることでもない。宝物を再現した〝ひと〟が、その結果として、現代の工芸界

158

ただ、模造を作る〝ひと〟に限らず、伝統工芸に携わる〝ひと〟全般が減少している。たとえば漆工芸の場合、漆の採取や採取に使う漆掻きの道具作りの後継者不足が大きな課題である。

もの——枯渇する材料

近年、再現模造をするうえで何よりも困難なことは、使用する天然材料の調達である。それは模造品自体に用いる材料にとどまらず、製作で用いる道具の材料も含めてのことである。

もちろん、正倉院宝物の作られた天平時代も材料の調達には相当な困難を伴ったと思われる。

一方、現在のように輸送手段が発達しても、数が減ったり、産業構造の変化で需要がなくなったりして、入手できない材料が増えている。

たとえば、象牙や犀角はもとより、鼈甲細工で使うタイマイやアオウミガメの甲羅は、ワシントン条約によって輸入できなくなっている。また、紫檀などの外来木材も自然保護のために産出国が輸出規制しているため、入手がきわめて困難になっている。さらに、わが国で一般的に流通している杉や檜といった木材でも、再現模造では使えないことがある。それは宝物同様のきわめて細かい木目の材が現在では手に入らないためである。おそらく奈良時代にはそのような上質な材となる樹木が豊富に生育していたものと思われる。

また、自然環境の変化が伝統工芸に関わる産業全般に影響をおよぼしている。たとえば、漆工芸に関連する蒔絵に用いる極細の筆には、琵琶湖畔の芦原に棲む鼠の毛が最適とされるが、その入手が危ぶまれている。猫やモンゴルの野鼠など、代替品が模索されたが、琵琶湖の鼠毛に匹敵するものはいまだ見当たらず、伝統的な技術自体が「窮鼠」と化している。

なお、鼈甲細工のタイマイに関しては、ワシントン条約の輸入規制が始まる前に駆け込み輸入され、同時に養殖も始まった。また、一方では需要の減少もあって、鼈甲の加工業者の廃業が相次ぎ、日本国内でタイマイ材料がかなりだぶついた。しかし、このことは「安心材料」の供給には繋がらず、業界の衰退は"もの"だけではなく、"ひと"の枯渇に繋がる。このままでは伝統的な技術が消滅してしまう畏れがあり、模造事業の将来にも影を落とす。

こころ――現在と過去の共鳴

工芸品に表された文様は下絵が描かれた粉本として伝わることがある。しかし画工は粉本がなくても作品に描かれた文様のパターンを見取って写し、さらにそれを元に派生的に生み出すことができる。このような形のないもの、たとえばデザイン、意匠も"こころ"と表現できるだろう。

また、模造に関わる人々の情熱、正倉院宝物に対する「思い」も"こころ"であり、再現

模造には不可欠である。模造製作を通じて、現代の工人が天平時代の工人の〝こころ〟に触れ、ある意味「会話」することによって、「天平の気分」が伝承される。

しかし、実際には苦労を重ねて再現したものを、子や弟子にすら漏らさないのに他人に伝えることはできないとし、技術公開を拒否される場合がある。そもそも、工芸の世界においては、技法については秘伝とされることがあり、通常は一子相伝、あるいは一番弟子にのみ口伝する。それはおそらく、秘伝とは変哲のないものであるがゆえに、明かすことによって価値が失われるという世阿弥の「秘すれば花」が意味することに等しいように思われる。それがゆえに秘密にされ、何かの拍子に伝承されない事態が生じることがある。

近年、メジャーリーグの投手が投法についての動画情報を公開する「オープン・シェア」なるものをはじめたという報道があった。個人の技術が盗まれ、真似されることを承知のうえで、積極的に技術を公開する取り組みである。業界全体の技術の底上げに繋がることを期待した画期的な試みとして紹介されていた。

正倉院宝物の再現模造では、何らかの理由で伝わらなかった天平の工芸技法について再現し、伝承することをめざしていることはすでに述べた。技術公開を強要することはできないが、秘伝の伝授に大所高所からの理解と共感を得られるようにはたらきかけていくのもわれわれの〝しごと〟である。

コラム　宝物と化す模造品

明治時代、正倉院宝物が奈良博覧会で展示されたことで、一般的な認知度が上がると同時に多くの人が宝物に魅了されることとなる。その頃から正倉院宝物の模造品が数多く作られたことはすでに述べたが、明治二十二年（一八八九）には奈良博覧会社が正倉院宝物の模造品を製造販売するため、温故社という工房を設立する。

正倉院宝物を模造した工芸家は天平時代の美術工芸に傾倒し、技術向上のためや、宝物に憧れる数寄者の依頼によって模造を行うことがあった。一方では奈良の産業振興という大義のもと、販売目的の模造製作にとどまらず、正倉院宝物風の工芸品も多量に生産され、当時から粗製濫造との批判があった。

正倉院の玳瑁螺鈿八角箱はばらばらに壊れていたが、明治時代の修理で元の姿を取り戻した（図79）。実はこれと同じようなものが、奈良の大和文華館とアラブ首長国連邦のアブダビにあるルーブル美術館姉妹館に収蔵されている。いずれも正倉院から流出したという風評があるが、宝物とは箱の構造がまったく異なっている。なかには真偽のほどは定かではないが、宝物の修理で入手したオリジナルの部品を一部に用いて作って

図79

いるので「ほんもの」だとうそぶくものもいる。アブダビのものは国内某所にあったときにはその収納容器に作者や施主の名前と模造品である旨が記されていた。また、大和文華館のものもかつては同じ人物が所蔵し、模造品として公開されていた。おそらく、施主は工芸家に複製品として作らせたが、所蔵者が変遷する間に正倉院宝物に化けてしまったのだろう。

模造品の来歴が不明となり、その出来栄えがよいことから宝物と勘違いされた場合もあるが、意図的に古びたように仕上げて、正倉院からの流出品というふれ込みで高値を付けて売買する輩もいた。

いまも正倉院宝物の「にせもの」が莫大な金銭でやり取りされることがあるが、宝物の評価の高さを喜ぶべきなのか否か、複雑な気持ちになる。

第六章　宝物をいかす――公開

　勅封による厳格な管理、および幸運とによって伝来した正倉院宝物であるが、他の文化財と等しく、時間の経過とともに劣化は確実に進行している。とくに近年は文化財を取り巻く環境が大きく変化し、劣化が加速しつつある。

　明治の産業革命、昭和の高度成長期に発生した公害問題など、文化財に対しても次々と危機が降りかかり、いったんは乗り越えたかに思えたが、平成にはＰＭ２・５などによる大気汚染が顕在化した。また、地球温暖化をはじめとする自然環境の変化も進んでおり、これらの環境変化が脆弱な文化財に多大な影響を与えている。

　このような状況のなか、国内外の知的関心の高まりや旺盛な観光需要に対し、文化財公開

への要望を満たすことが性急に求められている。

一　宝物公開の歴史

近代以降、正倉院の管理が国に移り、定期的な曝涼によって保存・管理を行う体制が確立されたが、その一方で、宝物が公開される機会が格段に増えている。宝物の公開は平常とは異なる環境下で、人が触れ、移動するため、宝物にとっては大きな負担となる。

奈良博覧会

正倉院宝物公開の先駆けとなったのは、明治八年（一八七五）に開催された奈良博覧会である。奈良博覧会は、文部省の町田久成や蜷川式胤らが誘致し、奈良の商工奨励と殖産興業のため、奈良県権令藤井千尋や植村久道、鳥居武平など有力な町衆が企画し、第一回となるこの年は東大寺を会場として開催され、大仏殿内に正倉院宝物約二百二十件千七百点が展示された[14]ほか、東西の回廊にも南都諸社寺の宝物や旧家の所蔵品が展示された（図80）。

奈良博覧会の開催に際しては、半官半民の奈良博覧会社が設立され、一時は正倉院の現地

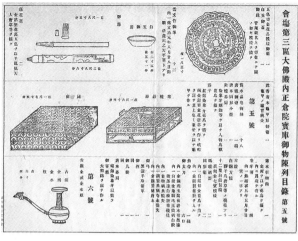

図80　奈良博覧会の陳列目録

管理も担っていたようである。博覧会はその後、明治二十七年（一八九四）まで続けられたが、正倉院宝物については、明治十三年（一八八〇）、四度目の出品を最後に取り止めとなる。初回の観覧者は十七万人を上まわり、その後も毎回十万人に届くほどの集客で、当時の交通事情などを考慮すると大盛況であった。しかし、直射日光が当たらない大仏殿内といえども、毎回の開催期間が二〜三か月に及ぶことから、宝物の破損は免れなかった。

奈良博覧会に正倉院宝物が出品されなくなったのは、展示環境の問題に加えて、距離が近いとはいえ、梱包と輸送に伴う宝物の破損劣化が懸念されたからであった。第

167

一回から毀損の状況が確認され、第二回の奈良博覧会への宝物出品の請願について、内務卿大久保利通はいったんは断っている。驚くべきは、殖産興業の見本に供すべく正倉院裂を切り取った大久保（第三章第一節参照）が、宝物の保全を理由にそのような判断を下したことであるが、おそらく宝物の保存現場からの意見を聞き入れてのことであろう。

結局、再願を受け、内務省博物局から管理者を派遣し、展示や警備などにわたる詳細な条件を付けて出品を認めている。

正倉の特別拝観

奈良博覧会は短期間ではあったものの、正倉院宝物を目にすることができる画期的な試みとなった。国内にとどまらず、世界にも正倉院宝物の価値を知らしめることとなり、明治十二年（一八七九）、イギリスの香港太守の参観をはじめ、外国の貴顕が頻繁に正倉院に来訪し、宝物の拝観を希望するようになる。

当初は宝物の拝観を外国の要人に限定して、その都度、宝庫の勅封を解いて観覧に供したが、内務卿伊藤博文は、正倉内に宝物の展示にふさわしい設備を設けて拝観を受け付ける旨の稟議書（りんぎしょ）を太政官宛に提出した。それを受けて、博物局の黒川真頼が展示案を策定し、明治十五年（一八八二）、宝物を安置収蔵しつつ展示公開するためのガラス戸棚が設置された。

ただし、その当時は観覧を邪魔しないような平滑な板ガラスが国産品にはなかったため、わざわざヨーロッパから板ガラスを輸入しており、保存に留意しつつ公開に注力したことがうかがえる（第四章図63・64）。

その翌年から曝涼を毎年行うようになり、正倉内での展示公開はその時期に限られた。明治二十二年（一八八九）には庫内への拝観資格が定められ、高等官や有爵者、博士、帝室技芸員のほか、外国人などに一日二〇名限定で拝観を認めている。

その後、徐々に拝観の有資格者の範囲は拡大され、大正八年（一九一九）には爵位や学位がなくても「学術技芸に関し相当の経歴あり」と認められた場合にも拝観を許可するように規程が改正される。これにより学術研究への門戸が大きく開かれることとなるが、この英断は当時、帝室博物館総長兼図書頭の職にあった森鷗外が下したとされてきた。しかし、実際には、茶人高橋箒庵より拝観の陳情を受けた山県有朋からの要請があり、それを機に、かねて拝観を希望していた日本美術協会からの請願を受ける形を取って、制度全体を見なおしたのが実態だったという指摘がある。どうやら政治家が知人の望みを叶えるために正倉院の公開規程に介入し、官僚がそれを社会的な要請による改正へと変容させたという見方もできそうである。

ところで、近代における一連の宝物公開の制限や管理の厳格化について、天皇の権威を保

つために宝物を御物とし、神聖化するという国の目論みがあったとする説がある。また、一方では皇室への敬意を利用することで、正倉院側が宝物の保全を企てたという見方もある。

確かにそのような思惑があったことは否定できない。しかし、どの時代においても、根本には貴重な古文化財を毀損させてはならないという宝物を保存する当事者の危機意識があったことを抜きには語れない。公開の取り組みについては、常に現場の声を踏まえて決められており、勅封制度を維持しつつ、宝物を守りながら、利活用に供するために腐心した様子がうかがえる。脆弱な宝物の実態を鑑みた場合、政治的なイデオロギーが先んずるのではなく、何よりも宝物の保全を優先したことは明らかである。

なお、宝庫内の特別参観については希望者が増え続けて開封期間中に対応しきれなくなり、しばしば途中で締め切られた。そして、戦時中の中断を経て、昭和三十五年（一九六〇）まで続けられたが、庫内の狭隘化と保存環境への配慮から、新宝庫建設を機に廃止された。

近現代の宝物公開

有資格者のみに限定された特別参観とは別に、大正十四年（一九二五）に「正倉院宝物古裂類臨時陳列」と題した展覧会が奈良帝室博物館で開催された。明治の早い段階で実現した奈良博覧会以来、一般大衆が正倉院宝物を目にする機会はそれまでなかった。宝物のうち、

170

古裂すなわち染織品類だけの展示ではあったが、その数は千点に及ぶ大展覧会であった。展示品が染織品に限られたのは、東西アジアの交流を示す意匠を備えていること、運搬や展示のリスクが低いことによる。また、明治に始まった染織品修理の成果をお披露目する場としても効果的で、昭和に入ってからも戦前と戦後に、いく度か正倉院古裂のみが展示されて好評を得ている。

染織品だけでなく、現在の正倉院展のように器物類が展示されたのは、昭和十五年（一九四〇）、東京帝室博物館で開催された「紀元二千六百年記念正倉院御物特別展観」がはじめてであった。会期二〇日間で四十万人の入場者を数え、上野の山には何重にも行列ができ、その盛況の様子は正倉院御物展観絵巻『くちなわ物語』（口絵25）で知ることができる。これにより明治の奈良博覧会と同じく、よくも悪くも正倉院宝物を展示さえすれば多くの人を呼ぶことができるという「伝説」が生まれた。なお、この頃の正倉院宝物の展観は、皇室の慶事に際して開催されたものであり、毎年開かれていたわけではなかった。

戦時中に奈良帝室博物館に疎開していた正倉院宝物を宝庫へ返納するにあたり、終戦直後の昭和二十一年（一九四六）、第一回の正倉院展が同館で開催されることとなった。正倉院展は戦争で疲弊した国民を励ますことを目的に、皇室文化の至宝である正倉院宝物の展観が望まれたことに始まる。昭和二十四年（一九四九）には同じ趣旨のもと、東京で「正倉院特

別展」と題した展覧会が開催された。

なお、昭和二十一年は日本国憲法が発布された年で、正倉院宝物は帝室を離れて宮内府図書寮正倉院事務所の管下に置かれ、正倉院展は翌年から文化庁所管の奈良国立博物館で開催されることとなる。その当時は奈良国立博物館も国の機関であったため、正倉院宝物は展覧会の期間中のみ、博物館に移管されていた。平成十三年（二〇〇一）に国立博物館が独立行政法人となってからは、無償貸与という形式をもって、正倉院展が開催されている。

二　宝物公開の実務

終戦後から恒例となった正倉院展は秋の奈良にとどまらず、いまや日本の風物詩といっても過言ではない。ここでは現在の正倉院展に即して公開の実務を紹介していこう。

宝物の選定・準備

宝物公開の準備は、遡ること一年以上前から始まっている。まず、あらかじめ翌年の展示品の候補を正倉院のスタッフが各専門分野ごとに選出し、前年の開封時に、それら出品候補

の宝物が展示に耐えうるかなど状態を確認する。そののち、博物館側に出品候補を示し、梱包・輸送の方法、展示ケースや展示室の環境に至るまで、綿密な相談をしながら決めていく。

正倉院事務所は正倉および正倉院宝物の保存を設置目的としており、公開に関する経常的な業務は職掌にない。正倉院事務所の職員は、保存・研究に関わる研究職と修理技術者、画像担当や空調等設備担当の技術者、事務職員で構成される。公開業務のうち、出版や取材なのような専門職員がいないため、各分野の研究員と修理担当職員が担っている。

出品候補の選定にあたっては、小特集のような企画をすることもあるが、正倉院宝物の全貌を示すために特定の分野に偏らないよう配慮する。また、初公開の宝物を含めたいという配慮もあったが、これまで展示しなかった宝物は保存状態が芳しくないため選べなかった場合が多く、初お目見えがかなうような宝物は少なくなりつつある。

出品が確定すると、展示に備えて宝物の「化粧直し」を始める。おもに染織品について、安全に輸送や展示ケースへの設置ができるように、横ずれを防ぐ展示用の台紙などを作製する。宝物を収納している容器から取り出し、その台紙に置き換えるが、その際に繊維のほつれを整え、必要であれば軽微な修理も行う。

なお、正倉院展では、一度展示した宝物は、その後十年間は選ばないという不文律がある。

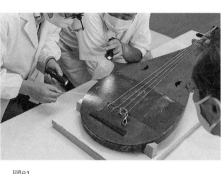

図81

もちろんその理由は保存上の観点によるものである。しかし、リピーターのなかには展示されている宝物を見て、二～三年前にも観たような憶えがあるということがある。おおむねそれは錯覚で、数年前にご覧になったものは、おそらく複数ある同類の宝物のうち別のものが展示されていたものと思われ、同一個体ではない場合が多い。

宝物の点検・梱包・輸送

展覧会場へ運ぶ前と、会期を終えて戻ってきた後には博物館側と正倉院側、双方で宝物の状態を確認する「点検引き渡し」および「点検引き取り」の作業を行う（図81）。

これはレンタカーの貸し借りの際に貸す側と借りる側が一緒に確認して、チェックシートに記入するようなイメージであるが、より厳密に行うことはいうまでもない。この作業は展示するすべての宝物について、会期の前後に各一週間ほどかけて行い、その際に各宝物について、取り扱いや梱包のときに注意を要する箇所などの情報を学芸員へ申し送りをする。

図82

正倉院展の場合、基本的には奈良国立博物館の学芸員が宝物の輸送にあたっての養生・梱包を行う。かつては強度を勘案して木箱に収め、ずれ止め、はね止めのために、真綿を薄葉紙で包んだ綿布団を「これでもか！」というくらいに詰め込んでいた。近年は梱包容器も軽量かつ強度を備えた強化段ボール製に変わり、容器内でもなるべく宝物に負担を掛けずに、上下左右のいずれの方向にもずれない工夫をしている。また、最近は梱包容器内に宝物の材質に応じた調湿剤を投入し、外側には外気の影響を受けないようにラッピングをしている。

トラックへの積み込みは博物館の学芸員と衛士、それに美術専門の運送業者が行い、そのトラックは揺れを軽減した美術品専用車である。搬出の態勢が整うと、直線距離で一キロメートルにも満たない奈良国立博物館へ、奈良県警のパトカーをトラックの前後に配し、最徐行でエスコートするという厳重な警備がされる（図82）。こ

175

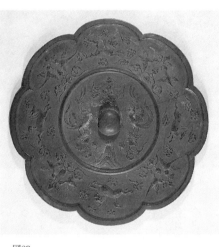

図83

れは盗難を抑止するというより、宝物に致命的な衝撃を与える追突事故を念頭に置いたもので、東京など遠方に移送する際には各都道府県警のパトカーが県境付近でリレーしていくという物々しさである。

正倉院宝物の公開はこのように数多くの人が関わる協働作業だが、正倉院の職員は梱包はもとより、トラックに運ぶことすら行わない。いったん引き渡した宝物はその管理を博物館に委ねるため、正倉院側は手を出さないのではなく、手を出せず、梱包や積み込みには関わらないのである。

また、すべて勅封が開かれている間に行うため、正倉院展の開催期間は限定されることとなる。

昭和十九年（一九四四）、直径六四センチメートル強の正倉院最大の鏡が真っ二つに割れた（図83）。太平洋戦争の末期、空襲に備えて宝物の疎開作業中の出来事で、三三キログラ

展覧会の前後にはこのような作業が必要で、

ムもあるものを一人で持ち運び、床に置く際の衝撃で割れたそうである。通常、宝物は一人では扱わないが、平時でないことから起きた事故といえる。正倉院展の際の梱包や輸送時にはこのような事故は起こっていない。しかし、輸送中の微振動によって、宝物に触れている梱包材の擦痕（さっこん）が生じたり、温湿度の急変が原因と思われる破損が生じることも絶無ではない。

正倉院展には日頃から宝物の「顔色」をうかがっている正倉院の職員が、「健康状態」を確認し、良好な宝物に限って「少しの間だけ、外泊しましょうか？」という感じで、送り出している。しかし、「元気」そうに見えても、いつ「体調」が悪くなってもおかしくない。

そのため、わずかな外出期間といえども、正倉院の職員の緊張が絶えることはない。

宝物の展示

展覧会場での展示や撤収は専ら学芸員がそれぞれ約一週間かけて行う。ただし、きわめてデリケートな扱いを要するもののみ正倉院の職員が助勢している。

奈良国立博物館は、もとは正倉院事務所の前身・正倉院掛が属していた一体の組織である。宝物が御物に準ずるという認識のもと、正倉院展に格別な思いをもってことにあたっている。来館者に対しては、混雑する正倉院展ならではの配慮が随所にみられ、ガラス前に居並ぶ人の頭越しでも見えるようにするため通常の展示位置よりも高く上げるなど、少しでもストレ

スを軽減するように展示配置を工夫している。会場内での混雑を緩和するために、入場制限を行うことがあるが、それにより、入口前に行列ができてしまう場合もある。しかし、入場制限は観覧者への配慮であると同時に、宝物の保全を考慮した対応でもある。実は多くの観覧者が会場内に滞留した場合、人の発する熱によって、会場全体の温度が上がり、それと連動して展示ケース内の温度も上昇し、相対湿度が下がってしまう。そのため、館内温度を適切にコントロールし、さらに展示ケース内の温湿度についても適切に保つ装置を導入している。

ところで、一般的な特別展では、会場に並ぶ展示品の数は優に百点を上まわる。そのため、展覧会を見終えた際の疲労感は、自分自身の加齢や展示物を全部見てしまう貧乏性の影響を差し引いたとしても、展示数が多すぎることが原因であると感じている。美術品の展示会が、あたかも百貨店の物産品展のように、その物量に圧倒される傾向にあるなか、正倉院展は、それをはるかに下まわる展示数としている。これは混雑する会場を勘案して導き出した最適な数なのである。

正倉院展は観覧者、開催する奈良国立博物館、正倉院事務所の三者それぞれに「思い」が異なる。次節で詳述するように、本来、文化財の保存と公開は利害が対立する。博物館はその間に立ち、双方の求めるところを尊重しながら展覧会を開催しているのである。

178

三　宝物公開の課題

文化財の保存と公開

　正倉院宝物に限らず、文化財には保存と公開という相反する事柄の両立が求められる。文化財という観念が生まれた近代以降、いつの時代も、その葛藤を抱えている。文化財はただ静かに置いておくだけでも時間の経過とともに劣化が進行するため、非公開とするのが最良の選択となる。しかし、公開しないと、その価値が人々に共有されないため、本来の存在意義が失われるのも事実である。

　一般的に文化財の公開は「現在の人」に利益を与えるのに対し、保存はその利益を「未来の人」に与えることになる。文化財の保存と公開のいずれに大きな価値を認めるかはさまざまな意見があるが、おそらく、「現在の人」においては積極的に公開してこそ存在する価値があるという考え方が多数を占めるであろう。その多数派にとって、保存は現時点においては有益でないため、保存上の理由で公開を制限すると、「出し惜しみ」、あるいは「死蔵」と受け取られてしまう。

しかし、保存なくしては公開、さらに研究についても叶わないことはいうまでもない。保存の現場を預かる立場からすると、保存こそ最上位の「専制君主」であるべきだと考えている。その下には研究のうち、保存に資するものを上位、探求のためのものを下位とし、公開は最下位に位置する。生存権を上まわる権利が存在しないのと同じく、そこに上下逆転はありえない。しかし、この表現では威圧的すぎるので、一歩引いて保存・研究・公開が独立した司法・立法・行政の三権分立のごとく、それぞれが監視と抑制の役割を持つ関係に等しい、としておく。そのうえで、保存上の観点から、利活用による損耗、調査知見がもたらす情報の価値をたえず天秤にかけながら、展示公開や調査研究への要求に応えられるような判断を下す態勢が望まれる。

公開によって宝物が傷んだ場合には修理すればよいと、安易に考える向きもあるかもしれないが、修理により、宝物の真正性は少なからず傷ついてしまう。正倉院宝物は伝世品ならではの保存状態のよさにより、出土品では失われているような製作当初の痕跡が残されている。その痕跡からさまざまな情報を引き出せる場合があるため、可能な限りオリジナルを維持し、後世に伝えていくことこそが現代のわれわれの責務なのである。

宝物公開の制約

平成二十九年（二〇一七）、文化庁は国宝や重要文化財の展示期間について、劣化しにくい文化財に限って条件を緩和したが、その一方で、劣化しやすい文化財に関しては、より厳格に制限を加えた新基準を設けた。

ひと口に文化財といっても、正倉院宝物のような古文化財から近代のものに至るまで年代に幅があり、その素材の違いから自ずと保存や公開の方法は異なる。古文化財でも石や金属で作られたもの、あるいは陶磁器は展示環境などによる影響を比較的受けにくい。一方、近世のものであっても、浮世絵は色料が脆弱で、照明などにデリケートな対応が必要である。

このような保存上の理由とは別に、寺社の所有する仏像や御神宝のような信仰の対象といった無形の要因により、わずかな期間しか公開されないことがあるが、このことに他者が口を挟むことは慎むべきであろう。

正倉院宝物については、これら両方の理由から公開に制限が生じるが／最も大きな理由は製作されてから千三百年近く経った古文化財に位置づけられることで、もう一つの理由は現在に至るまで勅封管理を行っていることに基づく。

もちろん、勅封は信仰と比較できるようなものではなく、単なる運用上の制度にすぎないと思われるかもしれない。しかし、奈良時代の献納以来、今日に至るまで尊重され、継続してきたのである。

ところで、正倉院宝物成立の発端となる献納品が必ずしも聖武天皇の遺愛品だけではなく、調度品や武器等が含まれ、かつそれらの総数を一〇〇点に揃えていることなどから、大仏への献納は古墳の副葬に等しいとする説がある。正倉院宝物にそのような性格があったか否かは定かではないが、正倉院事務所と同じ宮内庁に属する書陵部が所管する陵墓については、歴代天皇などの墓として追慕尊崇の対象となっている。

戦後、正倉院宝物は帝室を離れ、宮内府図書寮正倉院事務所の管下に置かれた。現在、正倉院事務所は宮内庁の施設等機関という位置づけのもと、その事務を掌るのは書陵部図書課となっている。このことは正倉院宝物が書陵部所管の陵墓や文化財と等しく、皇室と深い関わりを持ち続けていることに依る分掌であり、宮内庁が管理している理由はここにもある。

正倉院展の現状

終戦直後の昭和二十一年（一九四六）に奈良の地において、第一回の正倉院展が開催されてから七十五年以上が経過した。皇室の慶事など特別な年には東京国立博物館で開催されるので、経過年数と回数は揃わないが、その観覧者数は令和元年（二〇一九）にのべ一千万人に達した。毎年の会期が短いため、一回あたりの総観覧者数は他の特別展と比べると必ずしも年間のトップになることはないが、一日あたりの観覧者数が一万人を上まわり、三週間足

182

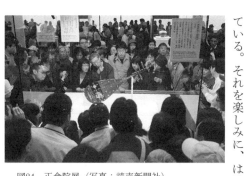

図84　正倉院展（写真：読売新聞社）

らずの会期で二十万人を超えるような「モンスター展覧会」となっている（図84）。

観覧者にとっての正倉院展は、秋のオン・シーズンに古都奈良の地で、わが国が誇る天平文化や当時の国際交流の精華である正倉院宝物を年に一度だけ堪能できる貴重な機会となっている。それを楽しみに、はじめて観に来る人も少なくはないが、繰り返し訪れる人が非常に多いため、混雑が必至となっている。

日本各地でさまざまな趣向を凝らした特別展が開催されるなか、正倉院展は年に一回とはいえ、毎年開催され、またコロナ禍前までは比較的安価な入場料で堪能することができた。しかし、会期が短いゆえに観覧者が集中し、混雑する。そのため、展覧会の満足度は必ずしも人気に比例していないのが実状であろう。

折しも、令和二年（二〇二〇）のコロナ禍における正倉院展では、人数制限と日時指定方式をはじめて取り入れ、観覧できた人はゆったりと観ることができ、その結果、満足度がかなり高くなったと聞く。

正倉院宝物の保全を主目的とする正倉院事務所の立場か

らは、御物に準ずる位置づけのもと、勅封を解くのは、あくまで宝物の総点検のためである。

正倉院展は、それに付随して実施されるもので、展覧会のために勅封を解く期間を延長することは本末転倒と考える。しかし、お題目のように「勅封」ばかり唱えるのでは、旧習に固執するあまり、国民の声を無視しつづけるという悪名を一身に浴びてしまうことになる。決して正倉院展の混雑を望んでいるわけではなく、宝物公開について、見る側の要望を満足させ、かつ宝物の保全を安定的なものとする必要がある。

期間限定の功罪

正倉院展の運営について、要望が多いのは混雑緩和のための会期の延長である。結論からいうと、展覧会の前後に点検引き渡しと引き取り、展示と撤収などがあり、会期の延長は勅封を解く期間を延ばすことに直結するため、現状では残念ながら「不可能」というしかない。

そもそも秋の一時期に限って勅封を解く理由は、これまで述べてきたように、御開封期間が夏季に及ぶと、人が庫内作業で入る際に虫の侵入、あるいは人が発散する熱が問題となるためである。また、空調をしているとはいえ、夏季・冬季にかかわらず、作業に際して、わずかではあるが外気の流入による影響を受ける。それらのリスクを避けるために、高温多湿な夏季と低温乾燥する冬季を避けてきた経緯がある。庫内は宝物管理の制約上、人に合わせ

た温湿度調整を行っていないため、作業者はダイレクトに寒暖差の影響を受ける。汗だくの状態、もしくは、かじかんだ手で宝物を扱うことは、宝物の毀損に繋がる。さらに、近年は地球温暖化の影響からか、九月末まで夏の暑さが続き、十二月になっても気温が高く、月の半ばで急激に低下する。つまり、安定した環境で宝物を扱える期間はかえって短くなっている。

現在の開封期間および期間中の作業時間は、連日、宝物を直に扱い、尋常ならざる緊張感に包まれて、集中力を維持しながら安全に作業を実施できる最適な範囲といえ、会期の長期化は宝物の破損や劣化に直結するため、いたずらに会期を延ばすわけにはいかない。

一方、多くの場合、人は「期間限定」という言葉に惹きつけられる。正倉院展については、秋の開封時期にのみ公開されていることが、集客の多さに繋がっている側面もあろう。いつでも見ることができるようになると、現在ほど観覧者は来ないのかもしれない。

平成二十一年（二〇〇九）に興福寺創建一三〇〇年を記念して阿修羅像が東京と九州の博物館で展示され、両館の入場者は合わせて百六十五万人を上まわる大盛況となった。平成に開催された特別展のうち、東京展は一位、九州展は四位にランクインした。その余波からか、阿修羅人気は高止まりしている。

しかし、奈良在住の身からすれば、これまでにも奈良に来れば、駅から徒歩数分の場所に

興福寺はあり、いつでも見ることができたのに、という思いはある。

四　宝物公開の未来

奈良以外での公開

　現在、正倉院宝物の公開は、通常は奈良国立博物館の正倉院展で行うが、皇室の慶事に際しては、東京国立博物館で展示することがある。

　奈良での開催は、寺宝の公開に喩えるならば「御開帳」「居開帳」であり、東京での開催は「出開帳」に相当する。寺院の開帳は信仰を広めるという目的で行われ、浄財を集めるという寺にとっての経済活動でもあった。また、開帳によって多くの人が集まり、芝居や出店、出版など付随する経済活動を活性化する地域振興にも寄与した。

　正倉院宝物の場合は事情が異なる。わざわざ宝物を危険に晒してまで東京へ出張させるのは、皇室のお膝元で国民挙って慶祝するのが目的である。あわせて皇室が育んだ文化や文化財への「思い」を国民に広く知らせる機会になるという確信の下、実施される。

　時折、地方でも正倉院宝物を展示したいという要望がある。おそらく、展示が地域活性に

186

繋がるという発想からだろう。しかし、どれほどの効果が見込めるのであろう。地域の魅力をクローズアップするため、地元出身のアイドル歌手を呼ぶように、地域ゆかりの文化財を展示することについては理解できる。しかし、正倉院宝物を何の脈絡もなく、言わば「客寄せパンダ」として呼び寄せることには、少なからず抵抗がある。瞬間的にはある程度の集客と収益が見込めるかもしれないが、その地域の持続性のある企画とはなりえない。

実は関西以外では正倉院の認知度はそれほど高くはなく、そのような状況で、正倉院宝物という古文化財におよぼすリスクを考慮した場合、費用対効果が期待できないことは明らかである。

また、海外で展覧会を開催する企画が持ち込まれることがある。中央アジアから西アジア、さらにはヨーロッパまで続くシルクロードを渡ってもたらされた正倉院宝物。その価値の普及啓蒙という趣旨に反対する理由は見当たらない。しかし、海外での正倉院の認知度は、中国や韓国でさえそれほど高くないという事実がある。だからこそ、海外に出品すべきだという考え方もあるが、まずは出版やウェブサイトの多言語化を図って正倉院について発信することが先である。

明治初期、宝物の修理に際しては東京まで海路で運ばれていたが、せっかく修理を終えても奈良に戻る輸送時に破損したという記録がある。現在でも良好な保存環境を維持したまま

海外まで船で長旅をさせることはできそうにない。また、空輸されたことはいまだかつてないが、飛行機の場合は離着陸時の衝撃で宝物に多大な負担がかかる。加えて滑走路の路面は一般道ほど平滑ではないため、運搬のリスクは高い。これらの懸念がすべて払拭されれば、いつの日か海外展が実現するのかもしれない。

交通手段が発達した今日において、厳重な梱包や輸送によって安全性が確保されているとはいえ、奈良を離れて移動させるよりも、人に奈良へ来ていただくほうが宝物にとっても、人にとっても、地域にとっても有益といえる。

そもそも、「観光」という言葉は現代にイメージする物見遊山とは異なり、本来は『易経』にある「観国之光」に拠るもので、その地の自然、文化、物産、習俗などの「光」を観て知り、学ぶという意味がある。

祭礼や民俗芸能などを現地から切り離して見せることがあるが、それは単に一部の紹介であり、時間を掛けて育んできた現地に赴き、地域の人々と一体となって味わうような感動は得られない。たとえば、祇園祭の山鉾巡行やおわら風の盆は京都や富山で見てこそ、といえばわかっていただけるだろう。

情報が広く行き渡る今日、人々の関心は多様化し、知的好奇心の高まりとともに、その地に赴いて真の意味の観光をすることが求められつつある。そのことからも、奈良のものは奈

ち、風や光を体感してこそ、正倉院を知ることができるといえよう。

良に来て、見るのが正しいあり方で、それを守り伝えた東大寺や正倉を訪れ、その場所に立

——コラム　動物と宝物——

日本の場合、アフリカの野生動物を見るために、生息地まで赴く人は多くはない。動物園に行くか、サファリパークという擬似的な動物保護区に出かけて雰囲気を味わうのが一般的である。また、動物についての学術的な関心については剥製や骨格標本の観覧も思い浮かぶ。

仏像は本来、信仰の対象として寺院の仏堂で拝観するものである。しかし、仏堂内は雨ざらしにはならないものの、外気の影響を受けるため、今日の文化財保護の観点からは適切な保存場所とはいえない。そのため、文化財管理の質を向上させる目的から、仏像や寺宝を博物館へ寄託したり、寺内に設けた宝物館に移して安置したりする場合がある。いずれも、信仰と文化財保護の両立をめざした最善の策といえる。しかし、たとえば京都を守護する教王護国寺（東寺）の講堂内で立体曼荼羅を構成する仏像群のように、堂内の然るべき場所に安置されてこそ、宗教上の本来的な意味を持つ場合もある。

さて、各方面から反感を買うことを承知のうえで、あえて申し述べるが、博物館は仏像や経典などを寺院から切り離して展示する施設であることから、動物園に喩えることができる。宝物殿はさしずめサファリパークに当てはまるかもしれない。それらとは別に発掘で得られた出土品については、物品としての生命をいったん失っているため、その公開は標本展示に等しい。

もちろん、一堂に集められた事物について、総合的な見方ができるというメリットがあるし、一箇所で堪能できる利便性はいうにおよばない。これらの公開のあり方について、批判や否定をするつもりはないが、正倉院の価値とはまったく別次元であるといえる。正倉院宝物の価値は、保存するという意志をもって宝庫に収められ、成立当初から現在まで同じ場所で伝わっているところにある。また、勅封管理という保存のシステムを含めて、いまも「生きたまま」の状態にある。これまで述べたように、経年により損耗が甚だしいものもあるが、大方の現存品はその命脈を保ち続けている。正倉院のあり方は、動物が生息する環境をまるごと保護区として守る方法に等しいといえる。

遠くアフリカの動物保護区まで出向くのは容易いことではないが、正倉院宝物を取り巻く歴史や伝統の息づく奈良へのアクセスは格段によい。

「観覧弱者」への配慮

一般的に特別展の観覧者数は人気を計るためのバロメーターであり、収益に直結するため、開催館にとっては大きな関心事である。しかしながら、観覧者の増加に伴う会場の混雑は好ましからざる事態であるため、開催館はその緩和を図るべく、さまざまな取り組みを行っている。たとえば、入館前の行列を解消するために、整理券を配布することがある。しかし、整理券に記された指定時間前にも行列が発生するほか、館内の目玉となる展示物前の行列は防ぎようがない。また、整理券の違法販売行為の事例も漏れ聞く。

令和三年（二〇二一）春に東京国立博物館で開催された「国宝鳥獣戯画のすべて」展では、展示ケース前にはじめて「動く歩道」が設置された。観覧者の滞留をコントロールする画期的な試みといえる。しかし、会場内全体の人の流れをコントロールしなければ、そこに至るまでに人が溢れることに変わりはない。何よりも、「文化芸術立国」を掲げるわが国の博物館において、「誘導」という名の下で美術鑑賞にかける時間や見方を「強要」することについては、今後、論議を呼ぶだろう。

また、混雑が予想される特別展では、正倉院展と同様、人混みの後ろからでも見えるような配慮から、高い位置に展示品を並べている。その結果、子供を含めて、背丈の低い人にと

っては展示物が見にくくなってしまっている。

高齢者や障碍者を含む「観覧弱者」に配慮する場合、すべて日時指定制とするほかに混雑を解消する術はない。しかし、それでは観覧者の総数が減って収益も減少し、それを避けるために観覧料金の高額化に繋がってしまう。

すでにコロナ禍の前から、インバウンド客をターゲットとして観覧料金を高額化する構想はあった。だがそれは平均所得が高く、文化に支出する金額も高い欧米の消費事情を、日本にそのまま適用する危ういものである。確かに、「飛行機のファーストクラス」ほどまで高額でなくとも、「新幹線のグリーン席」程度の特別料金でゆったりと鑑賞できるならば、それを望む声も需要もあるだろう。

それでも、「エコノミー席」や「自由席」を一定数は確保しなければ経済的な弱者の排除に繋がってしまう。それは公益性をまったく無視したもので、ひいては文化の享受に格差を生むこととなる。

正倉院展のあり方

正倉院展は戦争で疲弊した国民を励ますことを目的に、皇室文化の至宝である正倉院宝物の展観が望まれたことが端緒となり、今日まで開催されている。平成十三年（二〇〇一）に

博物館が独立行政法人化してからも公益性に鑑み、正倉院宝物は無償で貸与され、主催は奈良国立博物館のみとし、民間企業が協力するという形での開催を維持してきた。

時代はめぐり、すでに第二次世界大戦による疲弊は癒え、観覧者と宝物の双方にストレスの生じている現状を鑑みた場合、正倉院展の開催のあり方について見なおす時期が到来したと感じていた。その矢先、コロナとの闘いのなかで、世界中で多くの人が軽重問わず、芸術や文化を渇望し、正倉院展の開催を待ち望む多くの声が寄せられた。実はかつて正倉院展の開催については、その公共性の高さから、報道各社が挙って、奈良の秋の風物詩という採り上げ方をしていたが、近年は一般的な特別展と同じく、協力・協賛社以外がその開催を採り上げることはほぼなくなっていた。それが、コロナ禍における正倉院展については、その開催を喜ぶ人々の声をマスコミ各社が伝えることとなった。いずれにしても、いまだ正倉院展の意義は形骸化しておらず、今回のパンデミックのなかにおいても、その役割を再認識するに至った。

正倉院の構内に公開施設がなく、奈良国立博物館が同じ国の機関であったことなどから、同館において正倉院展が開催されてきたことを前に述べた。しかし、行政改革の一環として、博物館が独立行政法人となり、すでに四半世紀近くが経過した。この先、利益優先の貸し館方式、あるいは運営を民間に委託するコンセッション方式に移行する可能性も否めない。

また、コロナ後は企業メセナといった社会貢献目的で行う芸術文化支援についても成立しづらい状況となり、正倉院展についても収益事業と化す不安は拭いきれない。これまでのように、即時的な販売促進や宣伝効果を求めないという企業側の姿勢も変わり、加えて博物館も独立採算制に完全移行するに至り、正倉院展に公益性を担保できない状況が来ないとはいい切れない。

一般的な特別展のあり方を否定するつもりはなく、部外者が口を挟むものではない。しかし、少なくとも正倉院展については、大がかりな広報を通じて集客し、収益を図る、いわゆるブロックバスター的な展覧会でありつづける必要はないという主張については聴されよう。

宝物公開の未来に向けて

正倉院宝物の公開には公益性を担保する必要があるため、「プレミア化」するようなことがあってはならない。さまざまな要望や条件を勘案すると、収蔵庫に展示施設を併設し、常設展示することこそが、その最もふさわしいあり方といえる。宝物の展示数は多くなくとも、静かに鑑賞でき、低料金で、奈良に来ればいつでも観られるようになることが、宝物にとっても、観覧者にとっても、最良の策である。

常設の公開施設をつくる構想は昭和二十五年（一九五〇）の日本学術会議の提言のうち、

194

唯一果たせていない事柄である。新憲法下において、この提言によって、正倉院がめざすべき方向性が示され、今日おおむね達成することができた。提言が正しかったことは何よりも宝物の現状が良好であることが物語っている。

それならば、正倉院展を開催している奈良国立博物館で宝物の常設展示をすればよいという意見もあるかもしれない。しかし、奈良国立博物館は奈良を中心とした神仏に関する美術を専門に展示するためのものであり、決して正倉院展のためだけにあるわけではない。

勅封管理との兼ね合いをどうするかという課題は残るが、実現はまったく不可能なことではない。たとえば、勅封のかかる収蔵スペースをガラス張りにするなどの工夫をすれば、金属や石などで作られた比較的堅牢な宝物であれば、常時公開も対応可能になり、安全性を確保しながら公開の幅を拡充することもできる。

正倉院宝物と同じく古文化財を保存し、さらに公開もしている東京国立博物館の法隆寺献納宝物館のような専用の収蔵展示施設はそのモデルとなる。法隆寺献納宝物館は正倉院宝物よりも古い法隆寺の寺宝類を良好な保存環境を保ったまま展示している。おおむね常設ながら、脆弱な木漆工品はそのゾーンの公開期間を限定するなど、運用上の工夫がなされている。

このような展示施設が実現すれば、現行の正倉院展のように、宝物をダイジェストで紹介する、いわば「正倉院の宝物」展とは趣きの異なる、正倉院に関わる本質的なことを理解で

きるような展示、つまり本当の意味での「正倉院」展が可能となる。

正倉院宝物とほぼ同時代に描かれた「飛鳥美人」で知られる国宝高松塚古墳壁画が黴の被害を受けたことは記憶に新しい。その後、文化庁は石室を解体し、環境の整備された修理作業室に運んで修理している。現在は予後を見守りつつ、横たわる石室の各壁面を、さながら無菌室の新生児を覗くように、ガラス越しに見学するようになっている。

かろうじて救われた、いにしえの美人画を見るために、多少の不自由さを厭うことなく、わずかな公開期間のなか、見学日時を予約してでも訪れる人は絶えない。正倉院宝物も含め、このような脆弱な古文化財の公開のあり方については、いずれ国民的なコンセンサスが得られるものと信じてやまない。

おわりに

「門前の小僧」も長い年月にわたって同じ場所に居ると、見様見真似をするうちに「門外漢」程度にはなることができるのか？　正倉院事務所に勤めて三十数年を経た、いまの自分がそうなのか？　すでに門内に入り込んで居着いた「門人」と呼べるのかもしれない。しかし、「門人」は「正倉院道」なるものがあるならば使えるが、そのようなものが存在しないことはいうまでもなく、本書が「入門書」にあたらないことはあらためて記すまでもない。

さて、「門外漢」とはその分野の専門以外の輩という意味らしいが、そもそも「正倉院の専門家」とはどういったものであろうか？　その答えになるかは別にして、遅れ馳せながら、自己紹介をしておく。

私の生家はもとは手描きの京友禅を生業（なりわい）としていたらしいが、戦後、父は洋服の染織図案を描く職業画家として家族を養っていた。そのため、もの心がつく頃には自分も絵筆を持ち、

197

いつかは家業を継ぐものと思っていた。進路を考える頃、父に「つぶしがきく」日本画を習得しろと勧められ、高校、大学ともに日本画専攻に進学した。

「つぶしがきく」というのは、日本画は線描を重視し、岩絵具と膠というシンプルな画材を用いた基礎的な画技を学ぶことができるため、さまざまな表現への応用力が培われるという意味と解している。ところが、大学卒業を控えた当時は輸入染織品が市場を席巻し、京都のいわゆる「糸偏業界」は高級品以外は斜陽となり、父も廃業を余儀なくされた。そもそも芸術志向ではなかった私がいかなる仕事に就こうかと考えていたときに、正倉院事務所の工芸担当の募集を知り、幸いにも拾われることとなった。

正倉院にとって拾いものであったか否かはさておき、「文化財業界」に入ってみると、同業者は美術史、考古学、文献史学の研究者で、私が担当した工芸分野についても、美術史をさらに細分化した漆工史や金工史など「史」の付く肩書きの方々がほとんどであった。洋の東西を問わず、歴史のなかで様式を俯瞰しながらその変遷を辿り、図像を解析するなどして考察する学問といえる。一方、私が学生時代に学んできたのは絵を描くこと、つまり実際にものをつくることであって、歴史に関することはおよそ含まれていない。そのため、正倉院に奉職してしばらくは「ご専門は何ですか？」と尋ねられた際に答えに窮した記憶がある。

本文で繰り返し述べてきたように、正倉院事務所の最も重要な仕事は正倉院宝物の保存で

あることはいうまでもない。しかし、千二百年以上の齢を重ねている宝物は経年劣化を免れ

ず、修理する必要が生じる。その際、私自身が修理を手掛けるわけではないが、修理を手掛ける

技術者とともに材料や処方について吟味・検討し、策定する仕事に携わってきた。また、技

術者に再現模造を依頼するときには材料や技法など具体的な方針を示さなければならない。

このような修理や模造といった、「ものづくり」に通ずる実務において、日本画の実技経験

は無駄にはならず、ある意味「つぶしがきいた」のかもしれない。

さて、正倉院事務所では、自他ともに認める改革推進派で、若い頃から何度か波風を立て

てきた。とくに印象に残るのは、勅封に被せる竹皮の件である。

宝庫の扉は「海老錠」と呼ばれる古式ゆかしい鉄製の錠前で施錠し、その錠前を麻縄で結

び止めて、和紙に挟み込まれた天皇陛下の御宸署をその麻縄に括る。それを竹皮で包んで、

さらにその上には、儀式に差遣された勅使の封が編み込まれるという念の入れようである

（第二章図27）。百年ほど前、御開封儀に立ち会った森鷗外は「勅封の　笋（たかんな）の皮　切りほどく

剃刀（かみそり）の音の　寒きあかつき」と歌に詠んでいる。

現在、勅封が掛けられている西宝庫の扉は屋内にあるため、その必要がなくなったが、形式

竹皮で包むのは、かつて宝物が校倉造りの正倉に収められていた頃の名残りである（図

28）。正倉の扉は屋外に面していたため、雨風を凌ぐために竹皮をまとわせて保護していた。

的に踏襲されている。

実のところ、竹皮で包むのは手間がかかるため、儀式の時間が長引く要因にもなり、竹皮の調達も含めて負担が大きい。いまや形骸化したデコレーションにすぎないという理由から、竹皮で包むのを止めるように提言したが、当時の上司はもちろん、部下からも反対された。

このとき、ある先輩から「変わらざるをえないことは多々あるが、変えずに続けていくことは、変えることよりも格段に難しい」と諭された言葉がいまだに心に刻まれている。

本書のタイトルである『正倉院のしごと』は、まずは正倉院宝物という形のある「もの」を守り伝えることである。しかし、「もの」だけではなく、勅封や曝涼といった先人が行ってきた、形のない「こと」を継承し、その両方を守り伝えることこそが、「正倉院の専門家」が担う「正倉院のしごと」の本質といえる。勅封に被せる竹皮はその象徴といってよいだろう。

第六章の執筆中に、新型コロナパンデミックにより、社会全体がさまざまな影響を受け、正倉院事務所でもこれまでにはない対応が求められた。そのため、本文中に「コロナ」の表記が多くなったが、こと宝物の公開については、まさに変わらざるをえない状況となった。

コロナ下での正倉院展において、「密」を避けるための日時指定や人数制限により、これまでとは違い、ゆっくりと自分のペースで鑑賞できる状況に観覧者の満足度が上がった。こ

の先、コロナが「後押し」する形で混雑を是としないあり方に変化するのか、あるいは喉も
とすぎればといった具合に、もとの人混みを受け入れる世に戻るのか。その選択は某大臣を
して「民度が高い」と言わしめた、いまのこの国の〝ひと〟に委ねられている。

令和四年　定年を迎えた年の生日に記す

西川明彦

参考文献

*1 光谷拓実「年輪年代法による正倉院正倉の建築部材の調査」一〜三、『正倉院紀要』第二五・二八・三八号、二〇〇三・二〇〇六・二〇一六年

*2 林良一『シルクロード』美術出版社、一九六二年

*3 成瀬正和『正倉院宝物を考える——舶載品と国産品の視点から』、奈良国立博物館編『正倉院宝物に学ぶ2』思文閣出版、二〇一二年

*4 関野貞『正倉院の研究——東洋美術特輯』飛鳥園、一九二九年

*5 成瀬正和「正倉院の温湿度環境調査」一・二、『正倉院紀要』第二三・二五号、二〇〇一・二〇〇三年

*6 飯田剛彦「正倉院の歴史——何が宝物を守ってきたか」、東京国立博物館ほか編『正倉院の世界 皇室がまもり伝えた美 御即位記念特別展』読売新聞社、二〇一九年

*7 松嶋順正『正倉院よもやま話』学生社、一九八九年／和田軍一『正倉院案内』吉川弘文館、一九九六年

*8 和田軍一「正倉院東西宝庫建設を回顧する」『正倉院年報』第一号、一九七九年

*9 文化庁・東京文化財研究所編『特別史跡高松塚古墳石室解体事業にともなう生物調査〈国宝高松塚古墳壁画恒久保存対策事業報告書2〉』同成社、二〇一九年

*10 漆を科学する会『漆植栽地——漆樹と採取方法』二〇〇四年／同現地調査を行った元京都市産業技術研究所の阿佐美徹の御教示による。

*11 高橋亮一「正倉院の近代——明治時代における保存政策とその過程」『國學院大學博物館學紀要』第四〇輯、二〇一五年

＊12 福田道宏「近世・近代の絵描きたち、知られざる奈良とのゆかり——奈良と絵画をめぐる、学芸員の研究ノート」一六〜二一、現代奈良協会『月刊奈良』編集局編『月刊奈良』第四八巻一一一号〜第四九巻四号、二〇〇八〜二〇〇九年

＊13 佐藤秀彦「クリストファー・ドレッサーと正倉院の宝物調査」『クリストファー・ドレッサーと正倉院宝物』展図録』郡山市立美術館、二〇一九年／宮内庁編『明治天皇紀』第四、吉川弘文館、一九七〇年

＊14 高橋隆博「明治八・九年の『奈良博覧会』陳列目録について」上・下、関西大学史学・地理学会編『史泉』第五六・五七号、一九八一・一九八二年／山上豊「近代奈良の観光と奈良博覧大会——奈良県行政文書等を通して」『奈良県立大学研究季報』第二三巻四号『地域創造学研究』第一八号、二〇一三年

＊15 田良島哲「大正期の正倉院拝観資格の拡大と帝室博物館総長森鷗外」、東京国立博物館編『Museum』第六六六号、二〇一七年

＊16 山上豊「正倉院『宝物』の『御物』化の過程に関する研究ノート」、中塚明編『古都論——日本史上の奈良』柏書房、一九九四年／安藤更生『正倉院小史』国書刊行会、一九七二年

＊17 東野治之「正倉院宝物の明治整理——正倉院御物整理掛の活動を中心に」、大阪大学文学部日本史研究室編『古代中世の社会と国家（大阪大学文学部日本史研究室創立五〇周年記念論文集、上巻）』清文堂出版、一九九八年

＊18 小野勝年「東大寺献納帳について」、末永先生古稀記念会編『末永先生古稀記念 古代学論叢』一九六七年

西川明彦（にしかわ・あきひこ）

1961年（昭和36年），京都市に生まれる．京都市立芸術大学美術学部美術科日本画専攻卒業．京都市立芸術大学大学院美術研究科絵画専攻修了．博士（美術）．1988年より宮内庁正倉院事務所勤務，整理室長，調査室長，保存科学室長，保存課長，所長などを歴任．専門，工芸学．著書『正倉院宝物の構造と技法』（中央公論美術出版，2019年）ほか

正倉院のしごと | 2023年3月25日発行
中公新書 2744

著　者　西川明彦
発行者　安部順一

本文印刷　三晃印刷
カバー印刷　大熊整美堂
製　　本　小泉製本
発行所　中央公論新社
〒100-8152
東京都千代田区大手町 1-7-1
電話　販売　03-5299-1730
　　　編集　03-5299-1830
URL https://www.chuko.co.jp/

中公新書刊行のことば

一九六二年十一月

いまからちょうど五世紀まえ、グーテンベルクが近代印刷術を発明したとき、書物の大量生産は潜在的可能性を獲得し、いまからちょうど一世紀まえ、世界のおもな文明国で義務教育制度が採用されたとき、書物の大量需要の潜在性が形成された。この二つの潜在性がはげしく現実化したのが現代である。

いまや、書物によって視野を拡大し、変りゆく世界に豊かに対応しようとする強い要求を私たちは抑えることができない。この要求にこたえる義務を、今日の書物は背負っている。だが、その義務は、たんに専門的知識の通俗化をはかることによって果たされるものでもなく、通俗的好奇心にうったえて、いたずらに発行部数の巨大さを誇ることによって果たされるものでもない。現代を真摯に生きようとする読者に、真に知るに価いする知識だけを選びだして提供すること、これが中公新書の最大の目標である。

私たちは、知識として錯覚しているものによってしばしば動かされ、裏切られる。私たちは、作為によってあたえられた知識のうえに生きることがあまりに多く、ゆるぎない事実を通して思索することがあまりにすくない。中公新書が、その一貫した特色として自らに課するものは、この事実のみの持つ無条件の説得力を発揮させることである。現代にあらたな意味を投げかけるべく待機している過去の歴史的事実もまた、中公新書によって数多く発掘されるであろう。

中公新書は、現代を自らの眼で見つめようとする、逞しい知的な読者の活力となることを欲している。

地域・文化・紀行

t 1